오늘 본
수채화
풍　경

오늘 본 수채화 풍경

—

2019년 4월 26일 1판 1쇄 발행
2020년 4월 20일 1판 2쇄 발행

—

지은이 김소라
펴낸이 이상훈
펴낸곳 책밥
주소 03986 서울시 마포구 동교로23길 116 3층
전화 번호 070-7882-2400
팩스 번호 02-335-6702
홈페이지 www.bookisbab.co.kr
등록 2007. 1. 31. 제313-2007-126호

—

기획·진행 기획부 권경자
디자인 프롬디자인

—

ISBN 979-11-86925-76-8 (13650)
정가 15,800원

—

책밥은 (주)오렌지페이퍼의 출판 브랜드입니다.

이 도서의 국립중앙도서관 출판예정도서목록(CIP)은 서지정보유통지원시스템 홈페이지
(http://seoji.nl.go.kr)와 국가자료종합목록시스템(http://www.nl.go.kr/kolisnet)에서
이용하실 수 있습니다. (CIP제어번호 : 2019014395)

7가지 기법으로
쉽게 그리는
30가지 풍경 수채화

오늘 본
수채화
풍경

김소라 지음

책밥

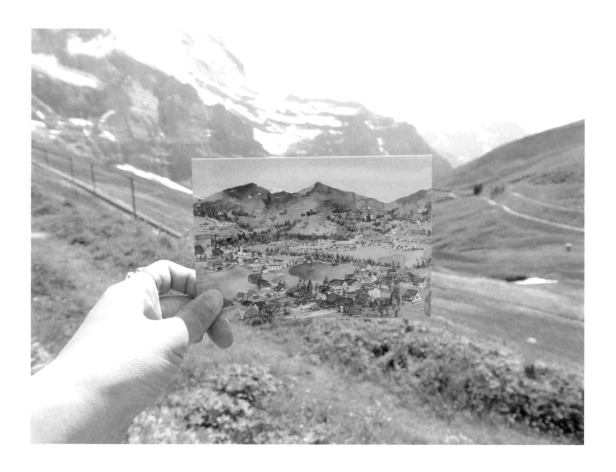

누구나 마음에 담아 둔 소중한 장소가 하나쯤은 있을 거예요. 저도 그렇습니다. 어린 시절 추억이 담긴 동네, 아르바이트하며 모은 돈으로 처음 떠난 여행지에서 본 풍경, 어느 인터넷 사이트에서 봤지만 아직은 달나라처럼 느껴지는 꿈의 장소 같은 곳일 수도 있겠지요. 그 모든 장소를 나의 시각으로 그려 본다면 그보다 더 아름다운 풍경이 또 있을까요? 어느 곳이든 좋아요. 내 눈과 손으로 아름답게 그려 보세요. 실제와 똑같지 않아도 괜찮아요. 오히려 나만의 독특한 시각이 표현될 수 있습니다. 모든 걸 다 그리지 않아도 괜찮아요. 특히 내 마음을 흔들었던 그것만 그려 내도 좋습니다. 그림을 그리는 동안 그리는 곳으로 들어가 색을 채우고 이야기를 만들어 주세요. 내가 즐겁게 그리는 만큼 종이 위에 멋진 풍경이 완성될 거예요.

김소라 드림

1

풍경 수채화 기초 다지기

1st Class

2

다양한 풍경 충분히 연습하기
— 2nd Class —

3

여행의 순간을 풍경화로 간직하기
— 3rd Class —

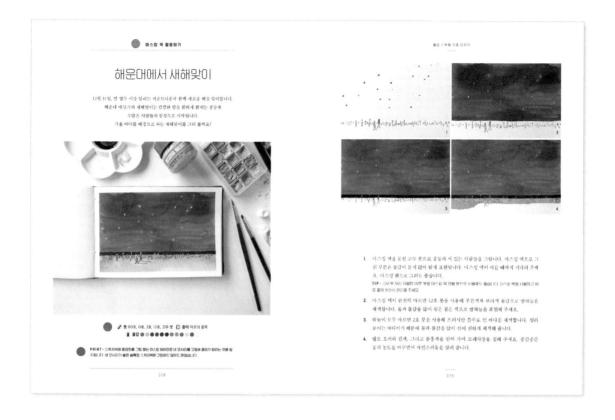

- **기법**: 그림에서 활용하는 기법과 연습하는 요소를 적어 두었어요. 작품을 완성하는 것도 중요하지만 그림에 담긴 기법을 익히는 것도 중요합니다. 그리면서 배운 기법으로 나만의 새로운 풍경을 완성해 보세요.

- **준비물**: 그림마다 어떤 준비물을 사용하는지 표기했어요. 사용한 붓의 사이즈와 종이 브랜드, 대표적인 물감 컬러칩을 모두 넣었으니 그림을 그리기 전에 참고하세요.

- **POINT**: 그림을 그리면서 알아 두면 좋은 주의 사항과 기법의 포인트를 적었어요.

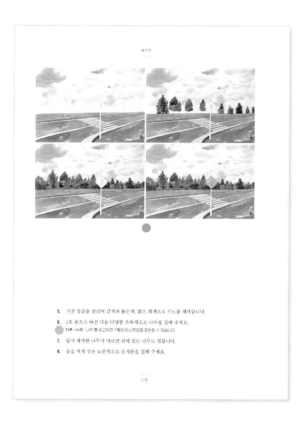

● **TIP**: 그림을 그릴 때 참고하면 좋은 내용을 담았어요. 알찬 팁만 쏙쏙 골라 담았으니 읽어 보세요.

● **과정**: 그림을 그리기 전에 전체 과정을 찬찬히 살펴보세요. 특히 마지막 완성 그림을 꼼꼼하게 보세요. 조금 더 수월하게 풍경 수채화를 그릴 수 있어요.

● **스케치 도안**: 책에 있는 모든 그림의 스케치 도안을 수록했어요. 도안을 참고하면 손쉽게 스케치를 완성할 수 있어요.

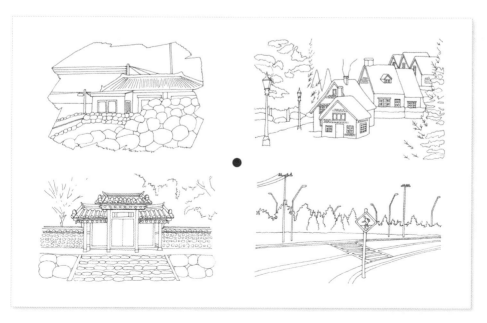

풍경 수채화를 위한 준비물

풍경 수채화를 그릴 때 필요한 도구를 알아봅니다.
처음에는 기본 도구만 준비해서 그리다가
점차 종류를 늘려 가는 것을 추천합니다.
자신의 취향에 맞게 도구를 준비해 주세요.
이미 가지고 있는 도구가 있다면 그대로 사용하는 것도 좋습니다.

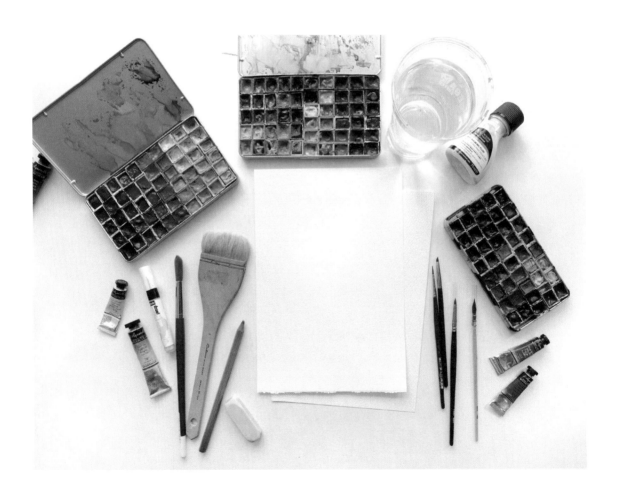

● 종이

수채화를 그릴 때 가장 중요한 도구는 종이라고 해
도 과언이 아니에요. 종이에 따라 그림의 느낌이 굉
장히 다르게 나타나기 때문입니다. 수채화를 그릴
때는 수채화 전용 용지를 사용하는 것이 좋아요. 수
채화 전용 용지에 그려야 물감이 종이에 예쁘게 스
며들고 물을 발라도 종이가 많이 울지 않아요. 표지
에 'White'라고 적혀 있으면 미색 종이로 노란기가
돕니다. 'Extra White'라고 적혀 있는 것이 순백색
종이에요. 취향대로 원하는 색상의 종이를 구입하
세요. 16쪽에 '풍경 수채화와 종이'를 자세하게 설명
해 두었으니 참고하세요.

● 물감

풍경에도 다양한 풍경이 있는 만큼 풍경화 안에서
쓰이는 색도 다양해요. 저는 신한, 홀베인, 미젤로,
올드 홀랜드, 다니엘 스미스, 쉬민케, 겟코소, 시넬
리에 등 다양한 종류의 브랜드 물감을 함께 사용합
니다. 고체 물감도 좋고 튜브 물감도 좋아요. 기존
에 쓰던 물감이 있다면 그대로 사용해도 괜찮아요.
아직 물감을 구매하지 않은 초보자라면 신한 물감
이나 미젤로 골드 미션 24색 혹은 34색 이상을 추
천합니다. 이 두 브랜드는 경제적인 가격에 초보자
가 사용하기 좋은 색으로 구성되어 있어요. 고급 전
문가용 물감을 구매하고 싶다면 홀베인 48색 이상

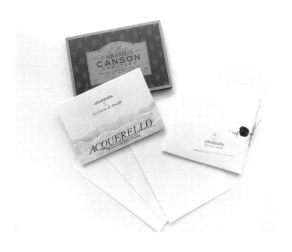

을 추천합니다. 처음부터 낱개 물감으로 구매하면 기본색 구성을 맞추기 어려워요. 처음에는 24색 혹은 36색 이상의 세트 물감을 구매하고, 필요한 색이 생기면 낱개 물감을 추가하는 것이 좋습니다. 30쪽 '색상표와 색 만들기'에 풍경 수채화에서 많이 사용하는 색을 추가로 적어 두었으니 참고하세요.

TIP • 신한 수채화 물감은 '신한 전문가용 수채화 물감'과 '신한 SWC 수채화 물감'으로 나누어집니다. '신한 SWC 수채화 물감'이 더 비싼 고급 물감이에요. 두 물감 모두 좋습니다.

● 붓

풍경 수채화에서는 다양한 사이즈의 붓을 사용합니다. 넓은 부분을 채색할 때는 넓적한 붓을 사용하고 붓 터치가 필요한 넓은 부분을 칠할 때는 12호, 16호 등의 둥근 붓을 사용해요. 채색이 필요한 곳의 크기에 따라 적당한 호수의 붓으로 채색을 합니다. 세밀한 부분을 그릴 때는 000호, 00호, 0호 등의 세필을 사용합니다. 붓의 브랜드도 다양해요. 저렴한 가격의 붓을 판매하는 브랜드로는 화홍, 루벤스 등이 있고 그보다 조금 더 고가의 붓을 판매하는 브랜드로는 홀베인, 윈저 앤 뉴튼, 로즈마리, 에스코다 등이 있어요. 초보자라면 저렴한 가격의 붓

을 구매한 뒤 새 붓으로 자주 교체하며 사용하는 것도 좋아요.

인조모 붓은 가격이 저렴하고 탄력이 있어 초보자가 사용하기 수월해요. 천연모 붓은 비싼 편이고, 탄력이 약해 붓을 세게 누르면 붓이 퍼질 수 있습니다. 하지만 물을 흠뻑 빨아들이는 흡수력이 좋아 한 번에 여러 곳을 그릴 수 있어요. 이 책에서는 000호, 00호, 0호의 세필과 2, 4, 6, 8호의 붓, 12호, 18호의 두꺼운 붓, 넓적한 붓을 사용해요. 건물이나 반듯한 선을 그릴 때는 납작붓 혹은 모가 긴 라인붓을 함께 사용합니다.

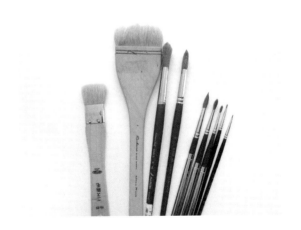

TIP · 붓을 관리하는 방법

수채화 도구 중 가장 섬세한 관리가 필요한 도구가 붓이에요. 붓은 사용하지 않을 때 물에 넣어 놓지 않습니다. 물에 넣어 놓으면 붓의 코팅이 빨리 벗겨져 금세 푸석해집니다. 사용하지 않을 때는 붓 사이에 끼어 있는 물감을 깨끗하게 씻어 낸 다음 수건으로 물기를 빼고 보관하세요. 물감이 묻은 붓을 깨끗하게 씻지 않으면 물감으로 인해 붓이 딱딱하게 굳고 모가 잘 부러집니다. 붓을 잘못 보관해 붓이 휘었다면 뜨거운 물에 잠시 넣었다가 뺀 다음 손으로 모양을 잡고 말리세요. 이렇게 하면 휘어진 붓이 원래 모양으로 돌아옵니다. 주의할 점은 1-2초 정도의 짧은 시간 동안만 뜨거운 물에 넣었다 빼야 한다는 것입니다. 붓을 뜨거운 물에 오래 넣어 두면 더욱 손상될 수 있어요. 세필은 얇아서 금방 망가집니다. 물을 묻혀도 끝이 모이지 않고 벌어지면 새것으로 교체해 주세요. 저는 붓을 자주 바꾸는 편입니다. 특히 세필은 자주 교체해 세밀한 부분을 그릴 때 붓 끝의 뾰족함을 유지합니다.

● **팔레트**

팔레트는 취향에 맞게 준비하길 바랍니다. 작은 팔레트는 휴대가 간편해 야외에서 사용하기 좋고, 큰 팔레트는 색을 섞을 공간이 많아서 좋아요. 물감을 하프팬에 짜서 사용하면 색 조합에 따라 팔레트를 옮겨 가며 사용할 수 있습니다. 대신 하프팬의 크기가 작아 큰 붓으로 색을 섞을 때는 불편할 수 있어요. 물감을 팔레트에 짤 때는 안쪽부터 물감이 차도록 짜는 것이 좋습니다. 물감은 마르면서 수축하는데 안쪽에 빈 공간이 있으면 그곳에 물이 고일 수

있어요. 물감을 팔레트에 짠 다음에는 일주일 이상 충분히 말려 주세요. 고체 물감은 그대로 사용하면 됩니다. 저는 팔레트를 가지고 다니면서 그림 그리는 경우가 많아 작은 팔레트를 선호하는 편이에요. 꼭 팔레트가 아니어도 하프팬을 담을 수 있는 케이스라면 팔레트처럼 사용할 수 있습니다.

TIP · 하프팬이란?

하프팬은 플라스틱의 네모난 빈 케이스로 풀팬 사이즈와 풀팬의 절반 사이즈 하프팬이 있습니다. 보통 고체 물감이 담겨 있는 케이스지만 비어 있는 풀팬 혹은 하프팬을 구입해서 액상 물감을 넣어 고체 물감처럼 사용할 수 있어요. 인터넷에서 '물감 하프팬'을 검색하면 쉽게 구매할 수 있습니다.

● **물통**

물을 담을 수 있는 통이면 무엇이든 좋습니다. 야외에서 그릴 때는 뚜껑이 있는 물통에 물을 담아 가서 사용하면 편리해요. 물통의 물을 자주 갈아 물이 탁해지지 않도록 주의하세요.

● 수건

물 머금은 붓을 수건에 닦으면서 물의 양을 조절해 채색합니다. 종이에 너무 많은 양의 물을 칠했다면 수건의 깨끗한 부분으로 물기를 닦아 주세요. 휴지를 사용해도 괜찮습니다.

● 샤프와 지우개

저는 수채화의 맑은 느낌을 살리기 위해 H 계열의 옅은 색 샤프로 스케치합니다. 스케치 선이 도드라지는 것보다 흐린 것을 좋아해요. 선명한 스케치 선을 선호한다면 2B, 4B 등의 진한 색으로, 흐릿한 스케치 선을 선호한다면 2H, 4H 등의 옅은 색으로 그리면 됩니다. 연필은 사용할수록 심이 뭉툭해져 선의 강약을 표현할 수 있어 좋고, 샤프는 균일한 선을 그릴 수 있어 좋아요. 말랑말랑한 미술용 지우개를 사용하면 지우개질 할 때 종이가 상하는 것을 줄일 수 있어요.

● 마스킹 액, 마스킹 펜, 고무 붓, 러버 클리너

반짝이는 하얀 물결이나 간판의 하얀 글씨 등 그림에서 흰 종이 그대로 남겨 두어야 하는 부분은 마스킹 액 혹은 마스킹 펜을 사용하면 쉽게 표현할 수 있습니다. 마스킹 액은 통에 담긴 고무 액체예요. 마스킹 액을 고무 붓이나 얇은 붓에 묻힌 다음 하얗게 남길 모양대로 종이에 그리고 말려 주세요. 마스킹 액이 모두 마르면 그 위에 물감으로 그림을 그리고 물감이 완전히 마르면 마스킹 액 전용 지우개(러버 클리너)로 굳은 마스킹 액을 문질러 벗겨 냅니다. 마스킹 액이 벗겨진 부분은 흰 종이 그대로 남습니다. 마스킹 펜은 펜 형태로 되어 있는 마스킹 액이에요. 고무 붓 없이 마스킹 펜으로 그린 다음 마르면 물감으로 그림을 그리고 물감이 마르면 손가락

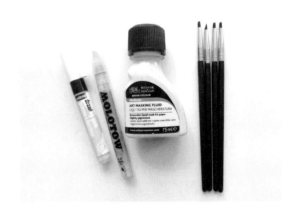

이나 마스킹 액 전용 지우개로 문질러 벗겨 주세요.

마스킹 액과 마스킹 펜은 종이의 흰 부분을 깔끔하게 남긴다는 공통점이 있습니다. 마스킹 액은 사용하기 번거롭지만 얇은 붓에 묻히면 전깃줄처럼 아주 가는 선도 그릴 수 있어요. 마스킹 펜은 사용하기 편하지만 가는 선을 그리는 데에는 한계가 있습니다. 마스킹 액과 마스킹 펜으로 넓은 면적을 그리면 벗겨 낼 때 종이가 상하거나 잘 벗겨지지 않을 수 있으니 주의하세요. 코튼 함량이 낮은 종이나 얇은 종이에 사용해도 벗겨 낼 때 종이가 찢어지거나 밀릴 수 있습니다. 마스킹 액과 마스킹 펜은 코튼 함량이 100%인 종이에 사용하는 것이 좋아요. 78쪽 '해운대에서 새해맞이'와 162쪽 '햇빛 받은 물결', 166쪽 '파도치는 바다'에서 사용하는 모습을 확인할 수 있어요.

● 드라이어

그림을 그리면서 물을 빨리 말려야 할 때 드라이어를 사용하면 시간을 절약할 수 있어요. 종이에 많은 양의 물을 칠하고 드라이어로 말리면 물이 번지거나 될 수 있으니 주의하세요.

● 마스킹 테이프

풍경 수채화는 종이 전체를 물감으로 채색하는 그림이기 때문에 종이를 고정하지 않고 그리면 종이가 울거나 마르면서 휘어집니다. 플라스틱판이나 MDF판 등 딱딱한 판에 종이를 올려 두고 마스킹 테이프로 붙여 고정한 다음 그림을 그리면 종이가 휘어지는 것을 방지할 수 있어요. 하지만 마스킹 테이프는 접착력이 약해 종이가 마른 후 완전히 평평해지지 않고 약간의 요철이 생길 수 있습니다. 종이 스트레치 작업을 하면 종이의 휘어짐 없이 수채화를 완성할 수 있어요. 20쪽에 '스트레치' 과정을 자세하게 설명해 두었으니 참고하세요.

풍경 수채화와 종이

수채화는 같은 스케치 위에 같은 양의 물과 물감을 사용해 그려도
종이에 따라 다른 느낌의 그림으로 완성됩니다.
수채화 전용 용지에 대해 알아보고 내 그림에 어울릴 종이를 찾아봅니다.

● 그램 수(무게)

수채화 종이는 '그램 수(무게), 압축 방법, 코튼 함량'의 세 가지 기준을 바탕으로 살펴볼 수 있어요. 수채화 전용 용지는 보통 300g입니다. 300g 이하의 종이도 있지만 물을 많이 사용하는 풍경 수채화에서는 300g 이상의 수채화 전용 용지를 사용하는 것이 좋아요. 600g 이상의 종이도 있습니다. 600g 이상의 종이는 물을 많이 사용해도 요철이 잘 생기지 않지만 가격대가 높은 편이에요.

● 압축 방법

수채화 종이는 압축 방법에 따라 크게 세목, 중목, 황목으로 나누어집니다. 세목, 중목, 황목은 종이의 압축 종류일 뿐 어느 것이 좋고 나쁜 것이 아니에요. 수채화 전용 용지 브랜드마다 종이 가격은 다르지만 한 브랜드 안에서의 세목, 중목, 황목의 가격은 같습니다.

① 세목(hot press): 가장 많이 압축된 종이로, 표면이 매끈해 물을 빠르게 흡수합니다. 표면에 요철이 거의 없기 때문에 세밀한 표현을 하기 좋아요. 스캔을 해도 종이 표면이 깨끗하게 표현되어 인쇄용 그림을 작업할 때 많이 사용해요. 물의 흡수가 빠른 편이라 초보자가 사용하기에는 어려울 수 있어요.

② 중목(cold press): 중간 정도로 압축된 종이입니다. 가장 일반적인 종이로 표면에 적당한 질감이 있어요. 세목과 황목의 중간 정도로 압축된 종이이기 때문에 사용하기에도 가장 무난합니다. 초보자가 입문용으로 사용하기 좋아요.

③ 황목(rough press): 압축이 거의 되지 않은 종이입니다. 거친 질감을 가지고 있으며 압축이 되지 않아 물을 천천히 흡수해요. 종이를 문질렀을 때 색을 빼기 수월합니다. 거친 질감을 이용해 풍경 수채화의 멋진 표면을 표현할 수 있어요.

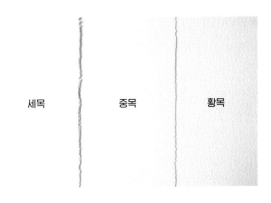

세목 중목 황목

● 코튼 함량

종이에 함유된 코튼의 양을 말해요. 수채화 전용 용지 중 가장 좋은 종이는 코튼 함량이 100%인 종이예요. 보통 0%(중성지), 25%, 50%, 100%의 코튼을 함유한 종이가 있고 코튼 함량이 높을수록 가격이 올라갑니다. 코튼 함량 0%인 종이는 유리에, 코튼 함량 100%인 종이는 천에 비유할 수 있어요. 물을 유리에 떨어뜨리면 유리에 떨어진 물은 증발하면서 마르는 반면 물을 천에 떨어뜨리면 천에 떨어진 물은 흡수되면서 마릅니다. 유리와 천에 떨어진 물의 얼룩에도 차이가 있는 것처럼 종이에 함유된 코튼의 양에 따라 수채화에도 차이가 나타나요. 여러 브랜드의 종이를 사용하지만 제가 가장 많이 사용하는 종이는 샌더스 워터포드, 파브리아노 뉴아띠스띠꼬의 그램 수 300g, 코튼 함량 100%, 중목 종이예요.

● 스케치북과 낱장 종이의 차이

스케치북과 낱장 종이의 차이는 스케치북으로 만들어졌다는 것과 낱장이라는 것밖에 없습니다. 스케치북은 종이를 사이즈에 맞게 재단한 뒤 묶어 놓은 것이라 공정 비용이 더해져 낱장 종이보다 가격이 높습니다. 편리하게 사용할 수 있는 만큼 공정 비용이 추가된 것이지요. 스케치북은 종이의 앞면으로 재단되어 있기 때문에 앞면에 그대로 그림을 그리면 됩니다. 스프링으로 제본된 스케치북은 스프링 가격 때문에 본드 제본(떡제본)되어 있는 스케치북보다 비싸요. 한 면만 본드 제본(떡제본)되어 있는 스케치북도 있고 네 면이 모두 붙어 있는 블록형 스케치북도 있어요. 블록형 스케치북을 사용할 때는 네 면이 모두 붙어 있는 상태에서 그림을 그리고 칠이 마른 다음 스케치북에서 종이를 잘라 내세요. 스트레치 작업 후 그린 효과가 있습니다.

낱장 종이는 큰 종이를 직접 잘라야 하는 수고스러움이 있지만 가격이 저렴해요. 브랜드 종이는 종이의 모퉁이나 끝부분에 브랜드명을 음각 혹은 양각으로 표시해 둡니다. 영어로 쓰인 브랜드명이 올바르게 읽히는 쪽이 앞면이에요. 브랜드명은 한쪽 귀퉁이에만 쓰여 있기 때문에 종이를 재단하면 앞면과 뒷면을 구분하기 힘듭니다. 자르자마자 종이 뒷면에 X자 표시를 해 두어 앞면과 뒷면을 구분하면

편리해요. 수작업으로 만들어지는 수채화 전용 용지는 브랜드명을 표시하면서 앞면과 뒷면이 바뀌는 경우가 있다고 합니다. 그림을 그릴 때 질감이 평소와 같지 않다면 다른 종이와 비교해 보면서 앞면과 뒷면이 바뀐 것은 아닌지 확인하는 것도 좋아요.

TIP · 스케치북 표지를 읽는 방법

스케치북을 구매할 때 스케치북 표지를 보면 어떤 종이인지 쉽게 알 수 있어요.

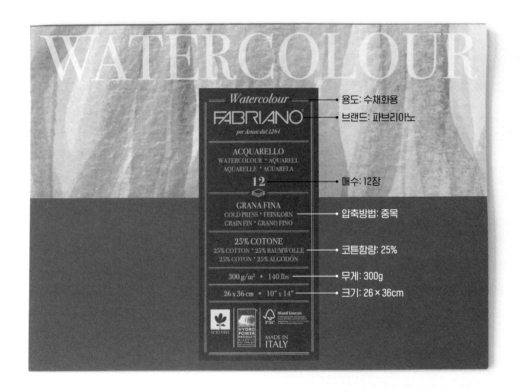

● **브랜드에 따른 종이의 특성**

똑같은 무게와 압축 방법, 코튼 함량을 가진 종이라고 해도 브랜드에 따라 특성이 조금씩 다릅니다. 여러 브랜드의 종이를 사용하면서 자신에게 맞는 종이를 찾는 것이 중요해요.

① **와트만지**: 코튼 함량 0%로 가격은 저렴한 편입니다. 물의 흡수가 좋지 않기 때문에 물 번짐 자국이 많이 생깁니다. 연습용 종이로 좋아요.

② **스트라스모어**: 코튼 함량 0%, 무게 300g으로 가격은 저렴한 편이에요. 스케치북 형태의 종이로 물 번짐이 예쁩니다.

③ **샌더스 버킹포드**: 코튼 함량 0%, 무게 300g으로 가격은 저렴한 편입니다. 셀룰로오스로 제작되었고, 코튼이 들어간 종이와 비슷한 질감입니다.

④ **파브리아노5**: 코튼 함량 50%, 무게 300g으로 코튼 함량 100%인 종이보다 저렴합니다. 셀룰로오스지와 코튼 함량 100% 종이의 중간 느낌이에요. 코튼 함량 100% 종이를 사용하기 전에 써 보기 좋습니다.

⑤ **파브리아노 뉴아띠스띠꼬**: 코튼 함량 100%, 무게 300g, 640g이 있습니다. 코튼 함량 100% 종이 중

에 저렴한 편입니다. 쉽게 사용할 수 있고 구매하기도 수월해요. 표면 재질감이 적기 때문에 코튼 함량 100% 종이를 처음으로 사용한다면 입문용으로 쓰기 좋아요.

⑥ **샌더스 워터포드**: 코튼 함량 100%, 무게 300g으로 코튼 함량 100% 종이 중에 중간 가격입니다. 표면 재질감이 많고 건조한 편이라 물을 넉넉하게 사용하는 것이 좋아요. 문질러 닦아 내기 수월한 종이입니다.

⑦ **아르쉬**: 코튼 함량 100%, 무게 300g, 코튼 함량 100% 종이 중 가격대가 높은 편이에요. 표면 재질감이 많고 건조한 편이라 물을 넉넉하게 사용하는 것이 좋아요. 종이에 붓질을 많이 해도 손상이 적습니다. 물이 천천히 마르기 때문에 수정하거나 번지는 기법을 쓸 때 알맞습니다.

TIP · 이 외에도 플루이드, 캔손, 재키, 윈저 앤 뉴튼, 시넬리에 등의 수채화 종이 브랜드가 있습니다. 스케치북은 온라인 화방에서도 구입할 수 있어요. 똑같은 표지의 스케치북인데 가격이 다르다면 사이즈 혹은 스프링 유무를 살펴봅니다. 온라인 화방에서는 낱장 종이를 보통 10장 묶음으로 판매합니다. 한 장씩 구매하고 싶다면 오프라인 화방을 방문하는 것이 좋아요.

● 스트레치

종이가 울거나 휘어지는 현상 없이 풍경 수채화를 완성하고 싶다면 스트레치 작업을 하는
것이 좋습니다. 스트레치 작업에는 종이, 종이보다 큰 사이즈의 MDF판, 분무기, 우표나
편지 봉투의 끝부분처럼 물을 뿌려야 접착력이 생기는 물테이프가 필요합니다.

1. MDF판 위에 종이를 올려 주세요. 종이 네 변의
길이만큼 물테이프를 미리 잘라 놓습니다.

2. 분무기로 종이 위에 물을 뿌립니다. 종이가 촉촉
하게 젖을 만큼 뿌려 주세요. 종이가 울퉁불퉁 우는
것은 자연스러운 현상이니 괜찮습니다.

3. 물테이프에도 물을 뿌려 접착력을 만들어 줍니다.

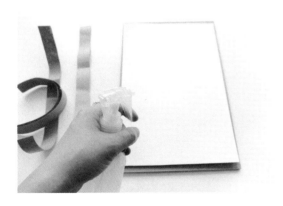

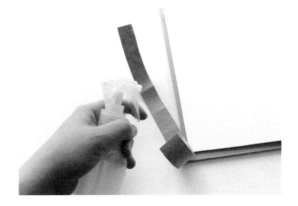

4. MDF판 위의 종이를 물테이프로 붙여 고정합니다. 떨어지는 부분이 없도록 물테이프를 단단히 붙여 주세요. 물테이프를 붙여도 종이가 젖어 있기 때문에 표면이 울퉁불퉁합니다.

5. 종이를 완전히 말립니다. 완전히 마르면 종이가 팽팽하게 펴집니다.

6. 팽팽하게 펴진 종이 위에 그림을 그립니다.

7. 그림을 완성한 후 종이가 마르면 칼로 종이를 잘라 냅니다. 물테이프는 접착력이 강하기 때문에 자와 칼을 이용해서 종이를 잘라 내야 해요. 완성된 그림이 완전히 마르기 전에 잘라 내면 종이에 요철이 생기므로 반드시 완전히 마른 후 잘라 내야 합니다.

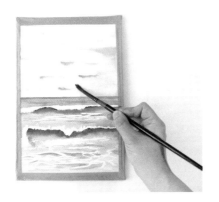

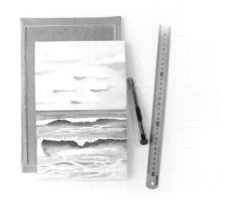

풍경 스케치하기

스케치는 채색하기 전에 원하는 만큼 그려 주세요.
스케치를 간략하게 한 상태에서 채색할 수 있다면 간단하게 해도 좋습니다.
채색 형태를 잡는 것이 어렵다면 조금 더 자세하게 스케치를 합니다.
이 책에서는 2H 샤프로 스케치했어요.

● 스케치하기

선명한 스케치 선을 선호한다면 2B, 4B로 스케치하고, 흐릿한 스케치 선을 선호한다면 2H, 4H로 스케치하는 것이 좋습니다. '풍경 수채화를 위한 준비물'에서 소개했듯이 연필은 그릴수록 뭉툭해지기 때문에 선의 강약을 표현하기 좋고 샤프는 얇고 균일한 선을 표현할 수 있다는 것이 장점입니다. 저는 스케치 선이 흐린 것을 선호하기 때문에 보통 2H 샤프로 스케치합니다. 펜으로 스케치하고 채색하는 것도 좋은 방법이에요. 스케치 시 주의할 점은 다음과 같습니다. 연필로 스케치할 때 힘주어 누르면서 스케치하면 종이가 눌려 스케치대로 자국이 생깁니다. 채색할 때 눌린 곳으로 물감이 고

일 수 있으니 주의하세요. 또한 스케치 선을 여러 개로 그리지 않도록 주의합니다. 스케치 선을 여러 개 그리면 채색할 때 어느 선에 맞춰 채색해야 할지 난감할 수 있어요. 스케치 선을 하나로 정리해 가며 스케치합니다.

하단의 첫 번째 예시는 나쁜 스케치입니다. 스케치 선이 여러 개로 이루어져 채색할 때 어느 선에 맞춰 채색해야 할지 결정하는 것이 어렵고, 알맞은 스케치 선을 찾기 힘들기 때문에 채색하며 형태가 찌그러질 수 있습니다. 두 번째 예시는 좋은 스케치입니다. 스케치 선이 하나로 정리되어 깔끔하게 채색할 수 있어요.

● **소실점을 사용해 입체적으로 스케치하기**

소실점이란 투시원근법을 사용해 공간을 그릴 때, 공간에 들어가는 물체들의 선이 만나는 점을 가리킵니다. 소실점이 없는 경우와 1점 소실점, 2점 소실점, 3점 소실점이 있어요. 이 책에서는 소실점이 없는 풍경과 1점 소실점, 2점 소실점 풍경을 다루었습니다. 128쪽 '투시원근법과 소실점'에 자세하게 설명해 두었으니 참고하세요.

● **구도를 잡고 생략하며 스케치하기**

풍경화는 그림으로 표현할 장소에 직접 가서 그리거나 풍경 사진을 보고 그립니다. 풍경을 그릴 때는 종이 위에 구도를 잡아 스케치해 주세요. 풍경 사진을 찍을 때는 그림으로 그릴 장면 그대로를 찍는 것이 좋습니다. 그림으로 그릴 장소에 직접 갔을 때는 엄지와 검지로 네모 프레임을 만들어 사진처럼 구도를 잡고 나서 그립니다. 그리고 싶은 구도를 잡은 다음 스케치할 때, 보이는 모든 것을 그려야 하는 것은 아니에요. 보이는 것을 모두 그려 내야 한다는 부담감이 풍경화를 그리는 데 부정적인 영향을 주기도 합니다. 큰 구도를 잡았다면 작은 것들은 생략해도 좋아요. 예를 들어 종이의 중심에 에펠탑을 그렸다면 에펠탑 주변의 나무와 들판은 간단하게 초록색으로 채워 주기만 해도 멋진 그림이 완성됩니다. 길거리에 있는 사람을 그리지 않아도 좋아요. 풍경화는 나의 시각으로 그려 내는 것이기 때문에 눈에 보이는 것을 생략하는 것도 중요한 기술입니다.

● **사진을 참고해 스케치하기**

여행 가서 찍은 풍경 사진이나 길 위에서 찍은 풍경 사진 대부분은 풍경화로 그리면 아름답게 표현됩니다. 아름다운 풍경이기 때문에 사진으로 남긴 것이겠지요. 여러 가지 사진을 조합해 하나의 풍경으로 그려 내는 것도 좋은 방법입니다. 비 오는 날 제주도에서 찍은 사진을 참고해 스케치하고, 맑은 날 찍은 사진 속 하늘을 참고해 채색하면 맑은 날의 제주도 풍경을 그릴 수 있어요. 예쁜 건물들을 여러 사진에서 가지고 와 가상의 풍경을 완성해도 좋아요. 초록 나뭇잎을 붉게 표현해 가을 풍경을 그릴 수도 있습니다.

● 사진의 수평 수직을 맞춰 스케치하기

풍경 사진을 찍다 보면 카메라의 앵글이 맞지 않아서, 또는 피사체를 너무 가까이 찍어서 건물 외곽 라인이 기울게 나올 때가 있습니다. 형태가 왜곡된 모습으로 사진에 찍힌 것이지요. 그 모습 그대로 그릴 수도 있지만, 형태가 이상하다고 느껴지면 세로선을 수직으로 내려서 그려도 괜찮습니다. 세로선(벽면)을 수직으로 내리면 안정적인 모습으로 표현할 수 있어요. 가로선(바닥면)의 각도가 어느 정도인지 파악하기 힘들다면 자로 수평선을 그어 주세요. 자로 그은 수평선이 기준이 되어 어느 정도 기울기인지 파악하기 쉽습니다.

오른쪽의 예시처럼 건물 외곽 라인이 기울어진 경우 사진 위에 수직으로 세로선을 그리면 안정감 있게 풍경화를 그릴 수 있어요. 지붕 각도를 맞추기 어려울 때는 사진 위에 수평으로 가로선을 그리면 수월하게 알맞은 각으로 지붕을 표현할 수 있습니다.

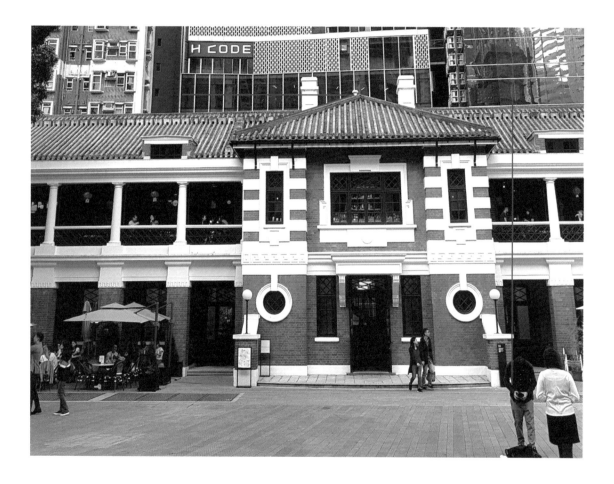

풍경 수채화의 기초 기법

풍경 수채화의 기초 기법을 알아봅니다.
풍경 수채화는 기본적인 기법의 응용으로 이루어져 있어요.
기초를 잘 익혀 알맞게 활용하면 원하는 풍경을 그려 낼 수 있습니다.
기초 기법을 어떤 풍경에 응용해 그릴 수 있을지 생각하면서 익힙니다.

● 번지기

번지기란 물이 마르기 전에 색을 섞는 기법입니다.
첫 번째 예시는 종이에 물을 칠한 뒤 하늘색을 찍어
흰 구름이 있는 하늘을 표현한 것입니다. 두 번째
예시는 물감이 마르기 전 여러 색으로 선을 연결해
번지게 하는 기법으로, 나무나 숲을 그릴 때 많이
씁니다. 번지기 기법을 사용할 때 주의할 점이 있어

요. 예를 들어 노을을 채색할 때, 노란색을 채색하
고 주황색을 한쪽 부분에만 조금 번지게 하고 싶었
는데 너무 넓게 번져 색이 뒤섞이는 경우가 있어요.
조금만 번지게 하고 싶다면 주황색을 칠할 때 물을
조금만 섞어 칠하면 됩니다. 물의 양이 많을수록 넓
게 번집니다. 지금부터 함께 연습해 보아요.

1. 물을 적당히 섞은 노란색으로 네모를 그립니다. 노란색 네모가 마르기 전에 물을 많이 섞은 주황색을 찍어 주세요. 두 번째 색을 찍을 때 물을 넉넉하게 섞으면 넓게 번집니다.

2. 다시 한 번 물을 적당히 섞은 노란색으로 네모를 그립니다. 노란색 네모가 마르기 전에 물을 조금 섞은 주황색을 찍어 주세요. 두 번째 색을 찍을 때 물을 적게 섞으면 조금만 번집니다.

같은 크기의 붓, 같은 종이, 같은 물감을 사용하고 오로지 물의 양만 다르게 조절해 그린 것입니다. 이렇게 물의 양만 달라도 번지는 모습이 달라집니다. 간단해 보이는 연습이지만 번지기로 채색할 때 많이 어려워하는 부분이니 기억해 두기 바라요. 너무 많이 번지거나 조금 번질 때는 물의 양을 꼭 확인하세요.

● 겹치기

물이 마른 다음 색을 겹쳐 그리는 기법이에요. 번지기로 벽을 채색하고 겹치기로 벽돌 라인을 그렸습니다.

● 그러데이션

색이 마르기 전에 다른 색으로 자연스럽게 섞거나 색을 밝게 풀어 주는 기법이에요. 하늘을 칠할 때 하늘색에서 밝은 색으로 그러데이션을 했습니다.

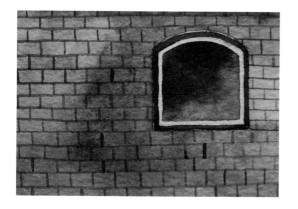

● 닦아 내기

색이 마르거나 혹은 마르기 직전, 깨끗한 붓에 물을
조금 묻히고 원하는 부분을 문질러 색을 닦아 내는
기법입니다. 강물의 물결을 닦아 내기로 표현했어
요. 물이 많을 때 닦아 내면 닦아 낸 곳으로 색이 번
질 수 있습니다. 완전히 마르기 직전에 닦아야 색
이 번지지 않아요. 젖은 상태에서 수차례 문지르면
종이가 상할 위험이 있으니 주의하세요.

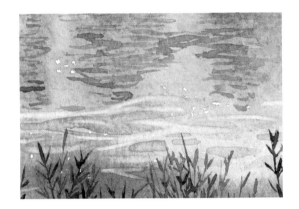

● 여러 번 칠하기

물이 마르기 전에 원하는 색감을 표현하지 못하면
물이 완전히 마를 때까지 기다렸다가 다시 종이에
물을 바르고 색을 얹어 줍니다. 앞서 배운 '번지기'
를 종이의 물이 완전히 마른 다음에 반복해서 하는
것이에요. 노을이나 구름 등 한 번에 번지는 느낌
을 표현하기 어려운 요소를 그릴 때 사용하는 기법
입니다. 다시 물을 칠할 때, 반드시 처음 채색한 부
분의 테두리에 맞춰 칠해야 합니다. 테두리를 넘어
물을 칠하거나 테두리까지 칠하지 않고 모자라게
물을 칠할 경우 즉, 물을 칠할 때 테두리를 맞추지
못하면 또 다른 테두리가 생겨 얼룩처럼 보일 수 있
으니 주의하세요.

● 휴지 찍기

물감이 마르기 전 구겨진 휴지를 종이에 찍어 색을
빼내는 기법입니다. 휴지의 구김으로 자연스러운
구름을 표현할 수 있어요. 색이 마르기 전에 찍어
내야 잘 닦입니다. 종이가 젖어 있을 때 휴지를 찍
으면 휴지가 찍힌 부분에는 물기가 없어집니다. 물
기가 없는 부분으로는 물감이 번지지 못하는 원리
를 이용한 기법이에요.

● 붓 털기

붓에 물감을 묻히고 다른 붓의 붓대로 물감이 묻은
붓을 쳐서 물감이 자연스럽게 흩날리도록 하는 기
법입니다. 눈발이 날리는 풍경을 그리거나 별이 쏟
아져 내리는 표현을 할 때 많이 쓰는 기법이에요.
세게 칠수록, 붓의 크기가 클수록 큰 물감 방울이
떨어집니다.

색상표와 색 만들기

● 기본 색상표

이 책에서 사용하는 기본 물감은 신한 전문가용 수채화 물감 24색이에요. 오른쪽에 흰색과 검은색 물감을 제외한 색상표를 정리해 두었으니 참고하세요. 신한 물감 대신 다른 브랜드의 물감을 사용해도 좋고, 기존에 쓰던 물감이 있다면 그대로 사용해도 좋아요. 저는 신한 물감과 홀베인, 미젤로, 올드 홀랜드, 다니엘 스미스, 쉬민케, 겟코소, 시넬리에 등 여러 브랜드의 물감을 사용합니다. 풍경 수채화를 그릴 때 자주 사용하는 순서대로 물감을 나열하면 '홀베인 〉 미젤로 〉 신한 & 겟코소 & 올드 홀랜드 〉 쉬민케 & 시넬리에 & 다니엘 스미스'와 같아요. 물감 수가 많으면 다양한 색을 사용할 수 있지만 조색 연습을 소홀히 하게 되어 원하는 색을 만드는 것

에 어려움을 느낄 수 있습니다. 여러 가지 색을 섞어 가면서 새로운 색을 만드는 조색 연습도 꾸준히 하면 좋아요.

흰색 물감은 미리 짜 놓고 사용하지 말고 밝은 부분을 칠해야 할 때마다 조금씩 짜서 사용하는 것이 좋습니다. 미리 짜 놓으면 시간이 지나면서 굳어져 정작 사용해야 할 때 선명하게 발색되지 않아요. 검은색도 무채색 물감을 사용해서 표현하는 것이 더 자연스러워요. 검은색 물감은 너무 진해 그림 안에서 튀어 보일 수 있습니다. '프러시안 블루'와 '반다이크 브라운'처럼 푸른 톤과 갈색 톤을 섞어 자연스러운 무채색을 만들어 사용하세요.

 반다이크 브라운
Vandyke Brown (no.417)

 로 엄버
Raw Umber (no.423)

 보르도
Bordeaux (no.425)

 브라운 레드
Brown Red (no.426)

 레드 오커
Red Ochre (no.424)

 브라운
Brown (no.407)

 크림슨 레이크
Crimson Lake (no.421)

 레드
Red (no.406)

 버밀리온 휴
Vermilion Hue (no.412)

 오렌지
Orange (no.422)

 옐로 오커
Yellow Ochre (no.413)

 퍼머넌트 옐로 딥
Permanent Yellow Deep (no.405)

 레몬 옐로
Lemon Yellow (no.411)

 옐로 그린
Yellow Green (no.404)

 비리디언 휴
Viridian Hue (no.410)

 샙 그린
Sap Green (no.416)

 올리브 그린
Olive Green (no.420)

 세룰리안 블루 휴
Cerulean Blue Hue (no.415)

 코발트 블루 휴
Cobalt Blue Hue (no.418)

 울트라마린
Ultramarine (no.403)

 프러시안 블루
Prussian Blue (no.409)

 바이올렛
Violet (no.408)

● 추가로 추천하는 색상

신한 전문가용 수채화 물감 24색 외에 풍경 수채화를 그릴 때 자주 사용하는 물감의 브랜드와 색상명을 알려 드립니다. 색감에 따라, 표현해야 하는 풍경 요소에 따라 자주 사용하는 물감을 정리해 두었으니 작품을 따라 그릴 때 참고하세요.

① 파스텔 톤 물감

파스텔 톤 물감은 그림을 부드러운 분위기로 만들어 줍니다. 하지만 파스텔 톤 물감 안에는 흰색 물감이 섞여 있기 때문에 많이 사용하면 그림이 탁해질 수 있으니 주의하세요.

 미젤로 미션 라벤더
Lavender (no.577)

 미젤로 미션 블루 그레이
Blue Grey (no.580)

 미젤로 미션 쉘 핑크
Shell Pink (no.554)

② 바다를 그릴 때 쓰는 색

 겟코소 컴포즈 블루
Compose Blue

 시넬리에 프러시안 블루
Prussian Blue (no.318)

 홀베인 호라이즌 블루
Horizon Blue (no.104)

 홀베인 컴포즈 블루
Compose Blue (no.096)

 홀베인 라벤더
Lavender (no.116)

③ 하늘과 구름을 그릴 때 쓰는 색

 올드 홀랜드 블루 그레이
Blue Grey (no.259)

 홀베인 그레이 오브 그레이
Grey of Grey (no.153)

④ 어둠이나 아스팔트, 그림자를 그릴 때 쓰는 색

올드 홀랜드 스헤베닝언 웜 그레이
Scheveningen Warm Grey (no.073)

⑤ 베이지 톤의 건물이나 길을 그릴 때 쓰는 색

다니엘 스미스 버프 티타늄
Buff Titanium

홀베인 존 브릴리언트 넘버1
Jaune Brilliant no.1 (no.031)

⑥ 검은색을 표현할 때 쓰는 색

홀베인 아이보리 블랙
Ivory Black (no.138)

⑦ 맑은 바다를 그릴 때 쓰는 색

홀베인 컴포즈 그린
Compose Green (no.071)

⑧ 밝은 초록 풀과 나무를 그릴 때 쓰는 색

홀베인 립 그린
Leaf Green (no.077)

⑨ 어두운 초록 풀과 나무를 그릴 때 쓰는 색

다니엘 스미스 언더시 그린
Undersea Green

⑩ 노란 톤이 많은 초록 풀과 나무를 그릴 때 쓰는 색

쉬민케 그린 옐로
Green Yellow (no.536)

⑪ 노을이나 꽃을 그릴 때 쓰는 색

겟코소 코랄 레드
Coral Red

● 물의 농도에 따라 달라지는 색상

한 가지 색 물감도 물의 양에 따라 수십 가지 색으로 만들 수 있습니다. 물의 양을 조절하며 여러 가지 색을 만들어 보세요.

홀베인 로즈 매더 Rose Madder (no.012)

홀베인 브릴리언트 오렌지 Brilliant Orange (no.047)

겟코소 옐로 오렌지 Yellow Orange

이젤로 미션 립 그린 Leaf Green (no.587)

이젤로 미션 블루 그레이 Blue Grey (no.580)

신한 울트라마린 Ultramarine (no.403)

이젤로 미션 울트라마린 바이올렛 Ultramarine Violet (no.559)

● 두 가지 물감을 섞어 만드는 색상

두 가지 물감을 각각 다른 비율로 섞어 다양한 색을 만들 수 있어요. 여러 가지 색을 섞어 가면서 새로운 색을 만들어 보길 바랍니다. 미젤로 미션의 쉘 핑크(A)와 홀베인의 카드뮴 옐로 오렌지(B), 이 두 가지 색을 섞어 비율에 따른 다섯 가지 색을 만들었어요. 다양한 비율로 섞으면 더욱 많은 색을 만들 수 있습니다. 두 가지 색 이상을 섞으면 수십 가지의 새로운 색을 만들어 낼 수 있지요. 조색 연습을 하면서 새로운 색 만드는 연습을 해 봅니다.

A 100%　　　A 70% + B 30%　　　A 50% + B 50%　　　A 30% + B 70%　　　B 100%

● 색에 대한 고정 관념 깨기

이제 막 풍경 수채화를 그리기 시작한 사람들에게 종종 드러나는 색에 대한 고정 관념이 있습니다. 바다는 파란색이고, 하늘은 하늘색, 아스팔트 바닥은 회색, 나무는 초록색이라고 생각하는 것입니다. 앞서 나열한 일반적인 색을 기본색이라고 여기는 것이지요. 물론 모든 물체와 모든 풍경은 기본적으로 가지고 있는 색이 있어요. 하지만 그림을 그리거나 사진을 찍는 날의 날씨와 주변 환경에 따라 색은 다채로워집니다.

해가 지는 시간의 하늘에는 붉은색, 노란색, 분홍색, 보라색 등 수십 가지 색이 생깁니다. 해가 지는 바다 또한 하늘처럼 수십 가지 색이 생깁니다. 맑은 날의 아스팔트 바닥은 하늘을 반사해 회색과 하늘색으로 채색해야 합니다. 눈은 일반적으로 하얀색으로 표현하지만 저녁 설경을 그릴 때는 눈을 하얀색으로 표현하지 않습니다. 푸른색으로 그려야 저녁 설경으로 보입니다. 색을 많이 보아야 눈으로 여러 가지 색을 읽을 수 있어요. 색을 많이 보고, 색을 여러 가지로 나누는 연습이 필요합니다.

풍경 수채화를 그리는
자세와 채색하는 순서

● **풍경 수채화를 그리는 자세**

물을 많이 사용하는 스타일의 수채화는 평평한 바닥에 종이를 두고 그리는 것이 좋아요. 기울어진 바닥 위에서 그림을 그리면 중력 때문에 물이 아래로 흘러내려 그림에 물방울 얼룩이 생깁니다. 종이를 평평하게 두면 물과 물감이 섞이면서 자연스러운 물 번짐을 만들어 냅니다. 그림을 그릴 때 손이 떨리거나 라인이 반듯하게 그려지지 않으면 손이 바닥에 닿아 있는지 확인하세요. 손을 종이에 대고 연필 잡듯이 붓을 잡으면 더 안정적으로 그림을 그릴 수 있습니다. 책상 앞에 앉아 몇 시간씩 그림을 그리다 보면 목과 어깨 그리고 허리에 무리가 갈 수 있어요. 그림을 그리는 중간중간 스트레칭을 해 주는 것이 좋아요. 스트레칭을 하면서 잠시 쉬어야 오랫동안 재미있게 그림을 그릴 수 있습니다.

● **풍경 수채화를 채색하는 순서**

풍경 수채화는 칠해야 하는 곳의 넓이에 따라, 칠할 때 사용하는 물감의 농도에 따라 채색하는 순서가 다릅니다. 보통 채색을 시작할 때 면적이 큰 부분을 먼저 칠하고 이어서 작은 부분을 칠합니다. 면적이 넓은 하늘이나 바다, 땅 등을 먼저 채색하세요. 건물이 많은 그림은 건물의 넓은 벽면부터 칠하세요. 물감의 농도에 따라 흐린 색을 먼저 칠하고 진한 색을 나중에 칠합니다. 흐린 색 위에는 진한 색을 올려도 색이 나타나지만 진한 색 위에 여린 색을 올리면 색이 나타나지 않아요. 옅은 색을 먼저 채색하고 진한 색을 올려 줍니다. 진한 색이 들어갈 부분을 옅은 색으로 한꺼번에 칠하고 옅은 색이 모두 마른 다음 짙은 색을 올려 주어도 괜찮습니다.

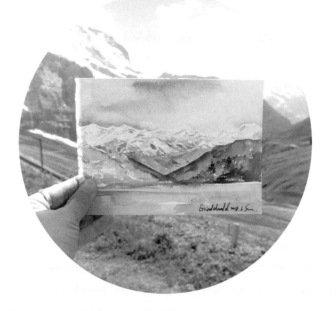

1

풍경 수채화 기초 다지기
─ 1st Class ─

지금부터 예제를 그리며 풍경화의 기초를 배워 봅니다.

천천히 그리면서 나만의 풍경을 만들어 주세요.

저와 똑같이 그리는 것보다 마음에 들게 그리는 것이 중요합니다.

기초적인 기법을 익히며 내가 좋아하는 색으로

즐겁게 풍경을 만들어 보세요.

뭉게구름과 바다

솜사탕처럼 포근하고 탐스러운 뭉게구름은
그 자체만으로 하나의 풍경을 만들어 냅니다.
잔잔한 바다 위에 뜬 흰 구름을 상상하며 풍경 수채화의
기본 모티브를 그려 보아요.

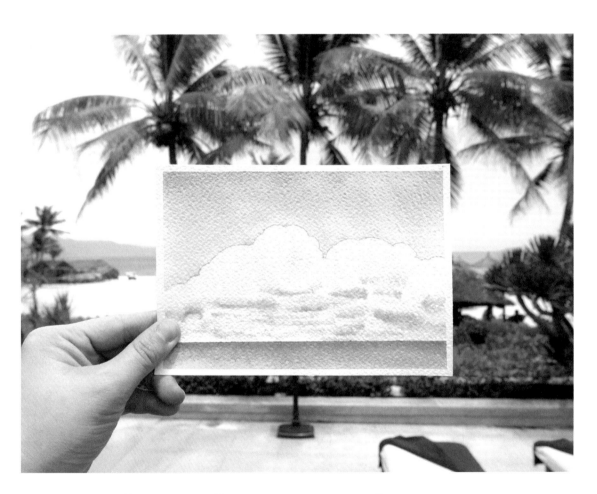

✏ 붓 0호, 2호, 12호 ▭ 종이 파브리아노 뉴아띠스띠꼬 황목 🎨 물감 ●●●●●

POINT · 뭉게구름은 깨끗한 흰색으로 매력이 극대화됩니다. 구름에 회색빛이 돌지 않도록 그려 주세요.

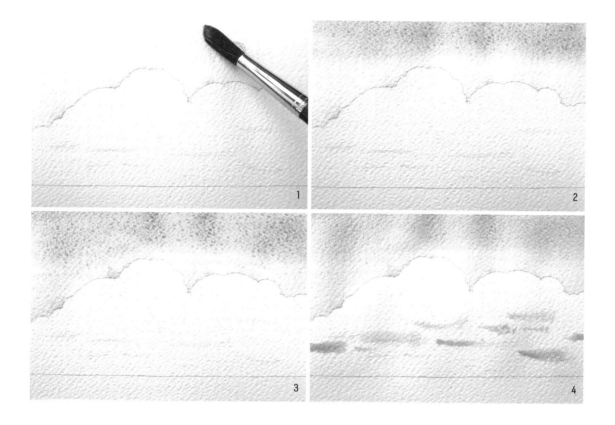

1. 12호 붓으로 하늘에 물을 칠합니다. 구름 사이사이 뾰족한 부분은 2호나 0호의 작은 붓으로 칠합니다. 큰 붓으로 좁은 면적에 물을 칠하면 예상했던 범위를 넘어 칠할 수 있으니 주의하세요.

2. 물이 마르기 전에 같은 붓을 사용해 하늘색으로 하늘 전체를 채색해 줍니다.

3. 깨끗한 12호 붓으로 뭉게구름에 물을 바릅니다. 위쪽 스케치 선과 맞닿는 부분은 조금 비워 두고 물을 바르세요. 이 부분에 물을 칠하면 2번에서 채색한 하늘색이 번질 수 있습니다.

4. 뭉게구름에 바른 물이 마르기 전에 2호 붓을 사용해 회색으로 구름 아래쪽에 음영을 넣습니다. 물을 많이 섞으면 회색이 넓게 번져 구름이 탁해질 수 있으니 물을 조금만 섞어서 채색해 주세요. 물이 마르기 전에 푸른색 그림자도 넣어 줍니다.

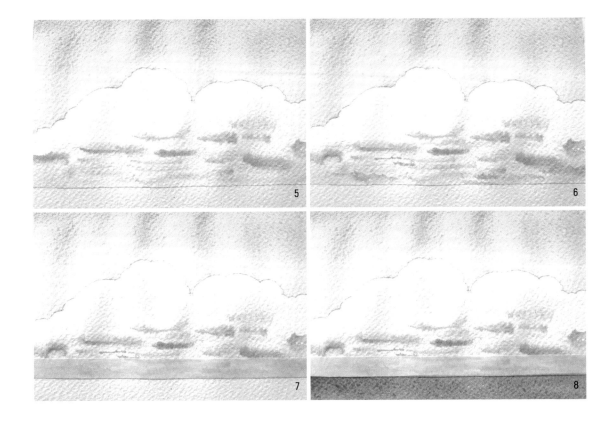

5. 같은 붓으로 구름 아랫부분에 음영을 넣어 주세요. 아래로 갈수록 음영을 얇게 넣어 원근감을 표현합니다.

6. 회색 음영 아랫부분에 더 진한 회색과 푸른색으로 가는 선을 넣어 주세요. 이때 물 감에 물을 적게 섞어 그려야 합니다.

7. 뭉게구름에 바른 물감이 모두 마르면 구름과 바다를 나누는 스케치 선 위에 마스킹 테이프를 붙입니다.

8. 12호 붓으로 바다를 파랗게 채색합니다.

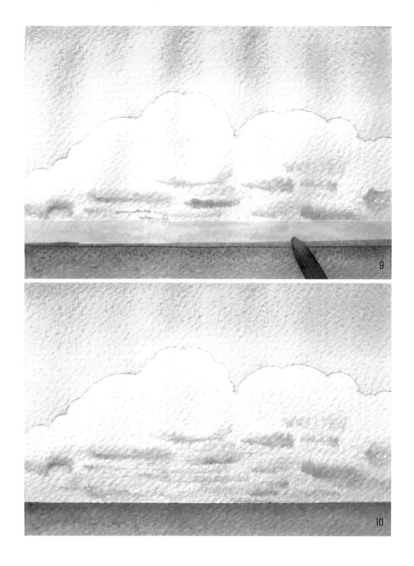

9. 하늘과 바다의 경계선은 조금 더 진한 파란색으로 채색해 주세요.

10. 뭉게구름에 색이 뭉친 그림자가 있다면 물이 묻은 붓으로 문질러 풀어 줍니다. 뭉게구름과 바다 완성.

나무

나무는 풍경화에 단골로 등장하는 소재입니다.
단골로 등장하는 만큼 여러 가지 얼굴을 가지고 있어요.
다양한 모양과 다채로운 색을 가진 나무를 그려 봅니다.

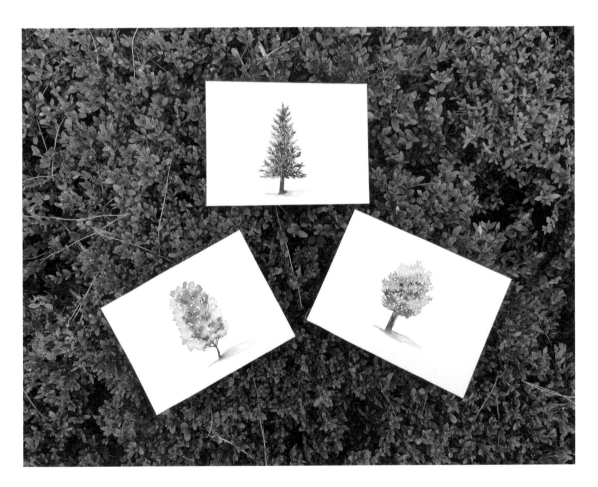

✏️ **붓** 00호, 0호, 4호, 6호 🗒️ **종이** 샌더스 워터포드 중목
🎨 **물감** ⬤⬤⬤⬤⬤⬤⬤⬤

POINT· 초록색 계열의 물감만으로는 섞어 만드는 색상에 한계가 있어요. 초록색 계열에 노란색 계열을 섞으면 밝은 연둣빛 물감이 만들어집니다. 초록색 계열에 파란색 계열을 섞으면 강한 청록색 물감이 완성됩니다. 초록색 계열에 붉은색이나 갈색 계열을 섞으면 채도가 낮은 초록색 물감을 만들 수 있습니다. 다양한 색을 섞어 가며 나무를 그려 보아요.

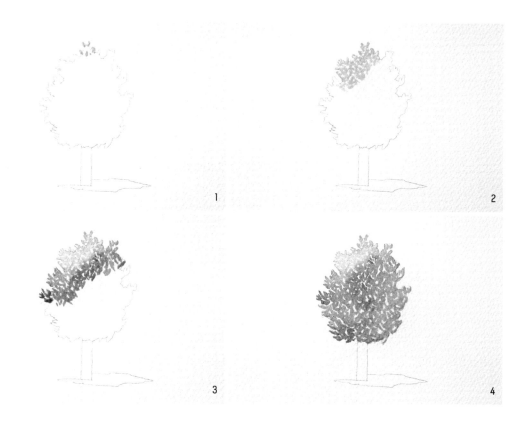

● 작은 잎을 가진 나무

1. 작은 잎은 0호 붓으로 작게 찍어야 합니다. 붓 터치 하나하나가 작은 잎사귀처럼 보입니다. 물과 물감을 넉넉하게 사용해 밝은 색감의 초록색으로 콕콕 찍어 주세요.

2. 여러 번 찍으면서 나뭇잎끼리 연결해 주세요. 물감이 어느 부분은 겹치고 어느 부분은 겹치지 않으면서 자연스럽게 이어집니다. 색이 적당히 퍼질 정도로 연결되어야 자연스럽게 섞입니다.

 TIP • 종이의 하얀 여백으로 작은 잎처럼 보이는 것입니다. 물감을 너무 촘촘하게 찍어 하얀 여백이 없어지지 않도록 주의하세요. 물감을 너무 드문드문하게 찍어 여백이 크게 남아 구멍이 난 것처럼 보여도 안 됩니다. 여러 개의 작은 구멍이 보이도록 채색하세요.

3. 여러 색을 섞어 가면서 계속 붓 터치를 넣어 줍니다.

 TIP • 물을 넉넉하게 사용해야 색이 자연스럽게 섞입니다. 생각했던 것보다 색이 넓게 번지면 물을 조금만 섞어 주세요. 반대로 색이 섞이지 않고 금세 말라 버리면 물의 양을 늘립니다.

4. 붓 터치를 작게 넣으면서 원하는 모양으로 나무의 외곽을 잡아 줍니다.

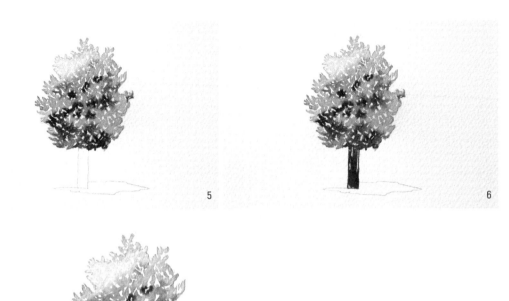

5

6

7

5. 나뭇잎이 뭉친 부분은 짙은 초록색을 툭툭 찍어 어둡게 표현합니다. 물과 물감을 넉넉하게 사용했기 때문에 어두운 색을 찍어도 잘 번집니다.

6. 같은 붓을 사용해 갈색으로 나무 기둥을 그려 주세요. 나뭇잎이 모두 마른 후에 나무 기둥을 그리면 나뭇잎과 기둥 색이 섞이지 않습니다. 저는 두 부분을 자연스럽게 연결하고 싶어 나뭇잎이 마르기 전에 기둥을 그렸어요.

7. 회색과 갈색을 섞어 그림자를 그리고 빛의 방향을 넣어 주면 작은 잎을 가진 나무 완성.

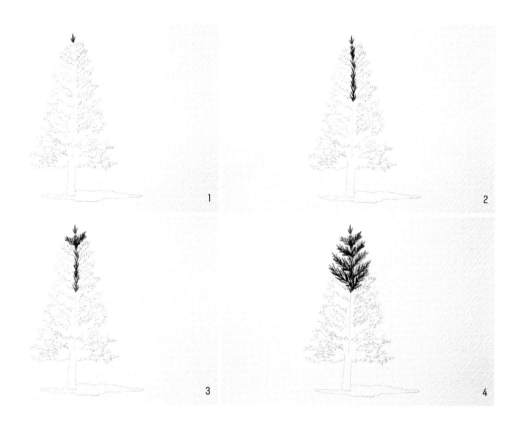

● 뾰족한 잎을 가진 나무 [침엽수]

1. 물을 넉넉하게 섞어 청록색 물감을 풀어 주세요. 00호 붓으로 그리면 얇은 침엽수 나뭇잎을 수월하게 그릴 수 있어요. 붓 끝을 세워 뾰족한 잎을 그립니다. 새의 발자국처럼 세 개의 선을 그렸어요.

2. V자 선을 아래로 쭉 이어 주세요. 똑같은 모양으로 그리면 인위적으로 보일 수 있으니 선의 길이와 두께를 다양하게 써 가면서 그립니다. 그리는 중간중간 멀리서 그림을 보며 나무의 중심이 삐뚤어지지 않았는지 살펴보세요. 중심이 삐뚤면 나무가 기울어 보입니다.

3. 중심에서 양옆으로 사선 형태의 나뭇가지들을 이어 줍니다.

4. 아래로 갈수록 양쪽 나뭇가지를 조금씩 길게 그려야 자연스러운 삼각형 모양의 나무를 그릴 수 있어요. 양쪽 나뭇가지의 길이를 처음부터 길게 그리면 옆으로 넓은 나무가 완성되니 주의하세요.

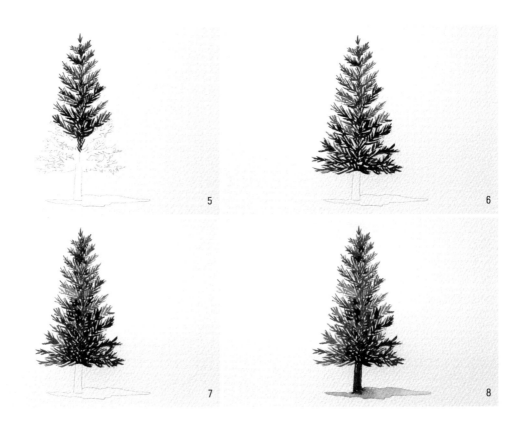

5. 다양한 색을 섞으면서, 물의 농도를 바꾸면서 그려 주세요. 침엽수는 짙은 초록색이
 기 때문에 초록색에 푸른색을 섞은 청록색으로 그립니다. 같은 청록색도 물의 농도
 에 따라 말랐을 때 색이 다르게 나타납니다. 마르기 전에는 비슷해 보이지만 마르고
 나면 물이 많은 부분은 옅은 색이 되고 물이 적은 부분은 진하게 보입니다.

6. 아래로 갈수록 나뭇가지를 수평으로 그려 뾰족한 삼각형 모양으로 만듭니다.

7. 나뭇가지 사이사이 빈 공간을 채워 주세요.

8. 갈색으로 나무 기둥을 그리고 회색과 갈색을 섞어 그림자를 넣어 주면 뾰족한 잎을
 가진 나무 완성.

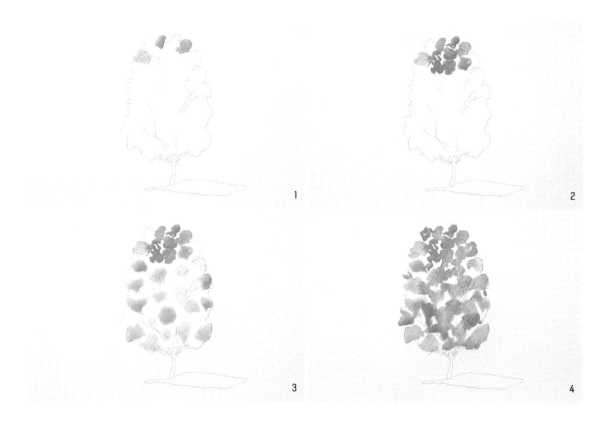

● 넓은 잎을 가진 나무 [활엽수]

1. 활엽수는 붓 터치를 크게 찍어야 합니다. 4호나 6호 붓에 물을 넉넉하게 섞어 연두
 색 물감을 풀어 주세요. 밝은 색 나무를 그리기 위해 연둣빛의 터치를 넣었습니다.

2. 진한 연두색으로 색을 바꾸면서 큰 나뭇잎을 계속 그려 주세요. 나뭇잎이 이어지는
 부분으로 자연스레 색이 섞입니다.

3. 빠르게 그리기 위해 나뭇잎 여러 개를 미리 넣어 주세요. 물을 넉넉하게 사용해 다
 른 색 잎을 그려 넣을 때까지 물이 마르지 않도록 합니다.

4. 진한 연두색으로 큰 나뭇잎을 그려 줍니다. 원하는 모양으로 나무의 외곽을 잡아
 주세요.

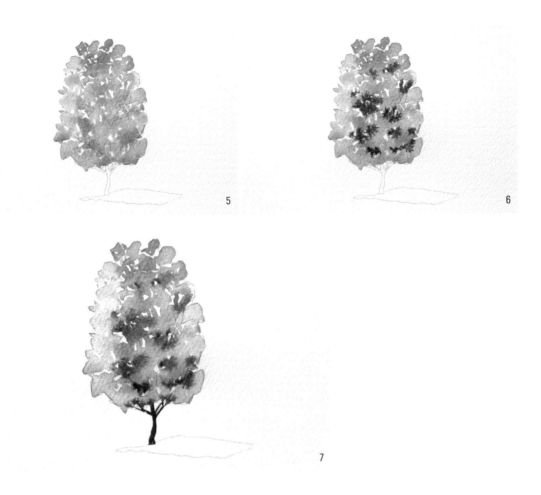

5

6

7

5. 종이의 하얀 여백이 너무 많으면 물감으로 여백을 완전히 채우지 말고 작은 터치를 넣어 여백을 쪼개 줍니다.

6. 진한 초록색을 찍어 나무의 어두운 부분을 표현합니다.
 TIP · 물을 적게 섞으면 진한 초록색이 자연스럽게 번지지 않습니다. 물을 넉넉하게 사용해 그려 주세요.

7. 깨끗한 0호 붓에 물을 적당히 섞은 다음 갈색으로 나무 기둥을 그립니다. 나무 기둥과 나뭇가지는 붓을 세워 얇게 표현했습니다.

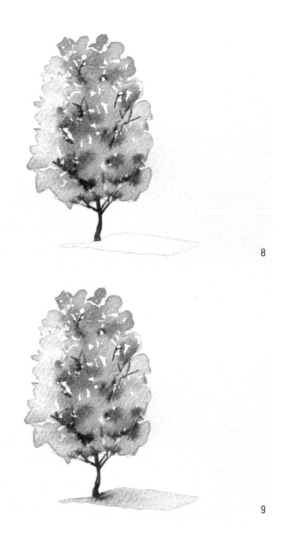

8

9

8. 나뭇잎 사이로 보이는 나뭇가지도 몇 개 넣어 줍니다.

9. 회색과 갈색을 섞어 그림자를 넣어 주면 넓은 잎을 가진 나무 완성.

벽돌집

운치 있는 곳에 가면 빠지지 않고 보이는 건물이 벽돌집입니다.
짙은 갈색빛이 도는 벽돌집은 흐린 날과도 잘 어울리고 달콤한 로맨스 장소로도 잘 어울리지요.
벽돌이 들어간 표면 그리는 방법을 연습합니다.

🖌 붓 00호, 2호, 4호 📄 종이 스트라스모어 🍾 물감 ●●●●●●●●●●

POINT · 넓은 부분을 채색할 때 한 가지 색으로만 채색하지 않고 색을 섞거나 물의 농도를 바꾸며 채색합니다. 번지기 기법을 사용해 다양한 톤이 나오도록 칠해 주세요.

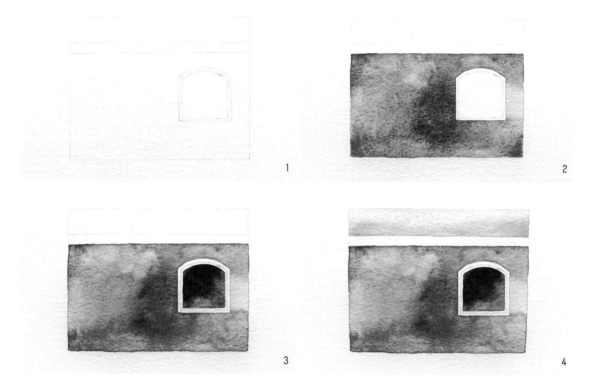

1. 벽돌이 들어가는 벽면과 어닝, 글자가 들어갈 패널을 스케치합니다.

2. 벽면 전체에 색을 넣고 모두 마른 다음 벽돌 라인을 그려 줄 거예요. 이렇게 표현하면 벽면과 벽돌 라인의 색이 자연스럽게 어울립니다. 먼저 4호 붓으로 물을 넉넉하게 사용해 브라운 레드, 쉘 핑크, 반다이크 브라운을 섞어 가면서 벽면을 채웁니다.

3. 벽면이 마를 동안 글자가 들어갈 패널에 진한 회색을 넣어 주세요. 2호 붓으로 패널의 윗부분을 물감으로 칠한 다음 물을 풀어 색이 아랫부분으로 자연스럽게 번지게 만듭니다.

4. 어닝도 패널과 같은 방법으로 채색합니다. 윗부분을 하늘색으로 먼저 칠하고 아랫부분에는 조금 더 진한 파란색을 넣어 주세요.

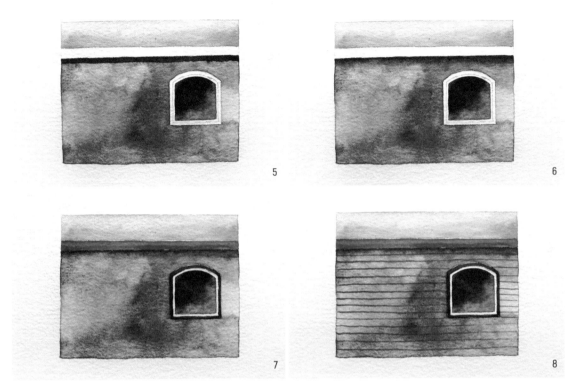

5. 어닝과 벽면 사이에 짙은 갈색으로 어닝 그림자를 표현합니다.

6. 깨끗한 2호 붓에 물을 살짝 섞은 다음 어닝 그림자를 문질러 색을 풀어 주세요.

7. 울트라마린으로 어닝의 빈 부분을 채우고, 진한 회색으로 패널 외곽을 채색합니다.

8. 어닝과 패널을 채색하는 동안 벽면이 마릅니다. 벽면 위에 00호 붓으로 가로선을 그려 주세요. 물을 많이 섞으면 얇은 선을 표현하기 힘드니 물의 양을 줄여서 그려 주세요. 반듯하게 그리기 어렵다면 자와 연필로 선을 그린 다음 선을 따라 붓으로 그립니다.

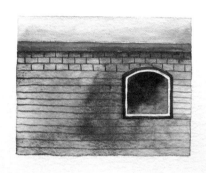

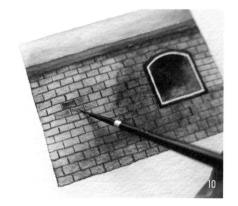

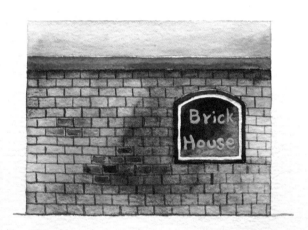

9. 벽면에 세로선을 넣어 줍니다.

10. 벽돌 무늬를 완성했다면 벽돌 부분 부분에 갈색을 넣어 주세요. 서너 개씩 두 군데
정도만 넣어도 충분합니다.

11. 바닥에도 선을 넣어 주세요. 패널에 'Brick House'를 쓰면 벽돌집 완성.
TIP • 벽돌 무늬를 응용해 다양한 풍경화를 그릴 수 있습니다.

작은 집이 있는 풍경

피렌체나 스위스에서는 여러 집이 모여 있는 아기자기한 풍경을 자주 볼 수 있습니다.
저 멀리 집이 옹기종기 모여 있는 풍경을 종이에 담고 싶지만
그릴 것이 너무 많아 붓을 들기 망설여집니다.
작은 집은 어떻게 그리면 좋을까요?

✏ 붓 000호, 00호, 0호, 2호, 18호　🔲 종이 스트라스모어

🧴 물감 ●●●●●●●●●●●●

POINT· 작은 영역이 많은 그림이므로 세필로 그립니다. 채색한 부분의 색이 모두 마른 다음 다른 곳
을 칠해 주세요.

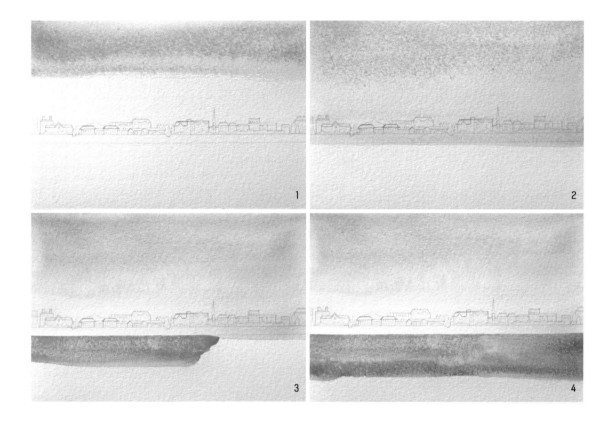

1. 18호 붓을 사용합니다. 물을 넉넉하게 섞은 라벤더색으로 하늘 윗부분을 채색해 주
 세요.

2. 라벤더색이 마르기 전에 쉘 핑크로 그러데이션합니다. 작은 집은 쉘 핑크보다 더 진
 한 색으로 채색할 것이기 때문에 함께 칠해도 괜찮아요.

3. 하늘이 모두 마르면 블루 그레이로 바다를 칠합니다.

4. 블루 그레이에서 더 진한 푸른색으로 그러데이션합니다.

5. 바다를 모두 칠합니다. 가로로 채색해 물결을 표현해 주세요.

6. 0호와 2호 붓을 사용해 연두색으로 나무와 풀을 채색합니다. 윗부분은 연두색으로 아랫부분은 초록색으로 칠해 음영을 넣어 주세요.

7. 2호 붓으로 갈색과 분홍색을 섞어 담벼락을 칠합니다. 한 가지 농도로 채색하면 밋밋해 보일 수 있으니 물의 농도를 조절하며 채색합니다.

8. 0호와 2호 붓으로 지붕과 벽면을 채색해 작은 집을 완성합니다. 갈색, 황토색, 붉은
색, 쉘 핑크 등의 색을 섞어 가면서 지붕을 칠해 주세요. 쉘 핑크와 베이지색으로 벽
을 칠해 줍니다. 지붕 아래에 벽보다 한 톤 진한 갈색으로 지붕 그림자도 그립니다.

9. 벽면이 마르면 000호 세필로 창문을 그립니다. 물을 조금 섞은 회색 물감으로 채워
주세요.

10. 0호와 2호 붓으로 다른 건물의 지붕을 먼저 채색해 주세요. 12번까지 한 가지 색으
로 칠하지 말고 물과 물감을 섞어 가며 농도를 다르게 해 채색합니다.

11. 지붕이 마르면 벽면을 칠합니다.

12. 벽면이 마르면 창문을 그려 주세요.

13. 00호 세필로 담벼락과 나무, 풀 사이에 라인을 그려 줍니다.

14. 작은 집이 있는 풍경 완성.

슈퍼 문

커다란 달이 뜨는 날에는 어김없이 고개를 들어 하늘을 바라봅니다.
크고 밝은 달을 보고 있으면 어떤 소원도 이루어질 것 같은 느낌이 들어요.
슈퍼 문이 바다에 비칠 때면 어둡던 바다도 환하게 빛이 납니다.
슈퍼 문이 뜬 바다를 함께 그려 보아요.

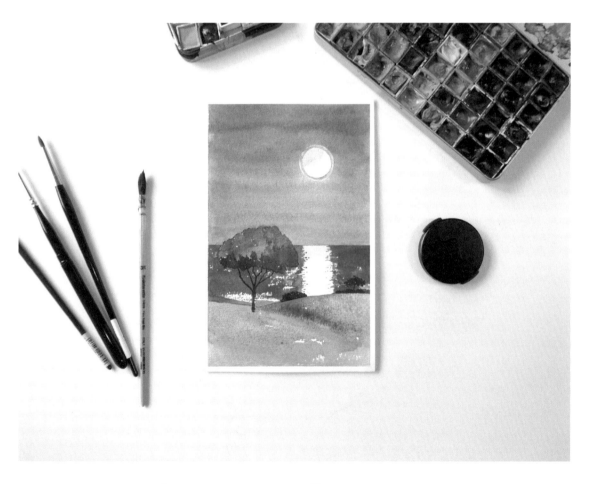

✏ **붓** 00호, 0호, 2호, 4호, 8호, 12호 ⬜ **종이** 스트라스모어 스케치북

🔔 **물감** ⬤⬤⬤⬤⬤⬤⬤⬤⬤⬤

POINT · 물과 물감을 충분히 사용해 진한 색을 만들어 주세요. 진한 색으로 채색해야 밤의 풍경을 표현할 수 있습니다.

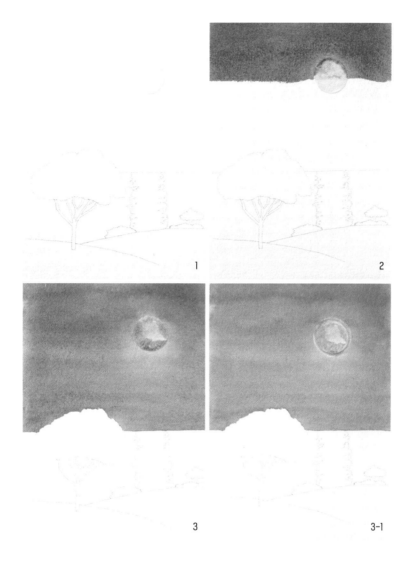

1. 달이 있는 부분은 마스킹 테이프를 동그랗게 잘라 붙여 줍니다. 마스
 킹 액으로 칠해도 좋아요.

2. 12호 붓으로 울트라마린을 하늘 위쪽에 진하게 칠해 줍니다. 물과 물
 감을 넉넉히 섞어 칠해야 선명한 색이 나옵니다. 밝은 달과 어두운
 하늘이 대비되어야 예쁘기 때문에 하늘을 진하게 칠해 주세요. 물이
 마르면서 색이 조금씩 밝아질 수 있습니다.

3. 푸른색으로 하늘을 채워 줍니다. 마스킹 테이프 외곽에 노란색 달무
 리를 그려 주세요. 노란색이 묻은 2호 붓을 살살 문지르면서 그리면
 하늘과 자연스럽게 섞이면서 달무리처럼 보입니다.

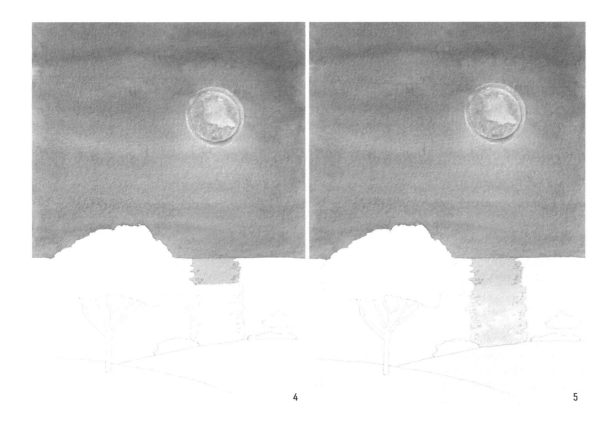

4 5

4. 바다 위 달빛이 비치는 부분을 노란색으로 잡아 줍니다. 달과 세로선을 맞춰 그려
 주세요.

5. 물을 풀어 달빛이 비치는 부분을 그러데이션합니다. 아래로 내려올수록 물의 양을
 줄이고 붓을 눕혀 채색하면 중간중간에 물감이 묻지 않아 빛이 반짝이는 효과를 낼
 수 있습니다.

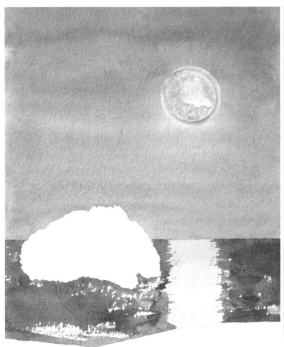

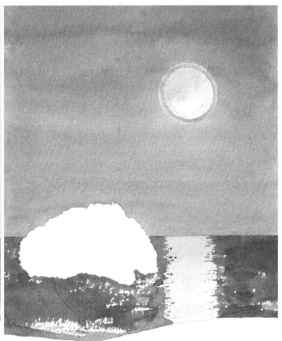

6 7

6. 하늘보다 더 진한 푸른색으로 바다를 채색해 주세요. 파도가 있기 때문에 얼룩이 생겨도 괜찮습니다. 물과 물감을 넉넉하게 사용해 4호 붓으로 채색합니다. 중간중간 붓을 눕혀 그려 빛이 반짝이는 효과를 냅니다.

7. 마스킹 테이프를 떼고 4호 붓으로 달을 칠해 주세요. 왼쪽을 진한 노란색으로 칠한 다음 물을 더해 색을 풀어 줍니다. 00호로 붓을 바꾸고, 바다 위 달빛이 비치는 부분의 가장자리를 물을 적게 섞은 파란색으로 짧게 칠하면서 바닷물이 일렁이는 느낌을 표현합니다.

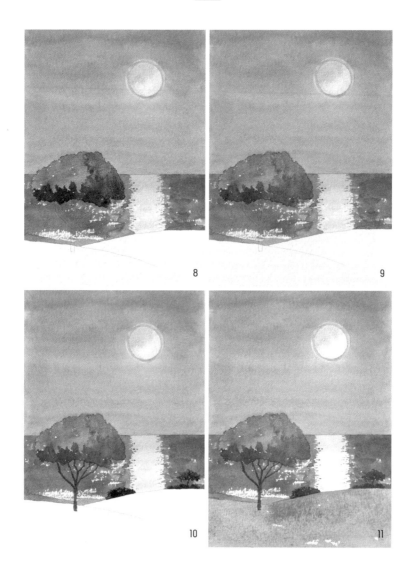

8. 달이 뜬 밤이므로 나무를 무채색으로 칠해 줍니다. 2호와 4호 붓으로 채색해 주세요. 어둡지만 그 안에도 음영이 있기 때문에 아랫부분을 더 진하게 채색합니다.

9. 나무의 맨 윗부분에 노란색을 콕콕 칠해 나무에 비치는 달빛을 표현해 주세요. 나뭇잎에도 노란색을 살짝 덧칠해 줍니다.

10. 0호 붓을 사용해 무채색으로 나무 기둥과 나뭇가지, 풀을 그려 줍니다.

11. 8호 붓으로 갈색을 섞어 채도를 낮춘 초록색을 들판에 채색합니다.

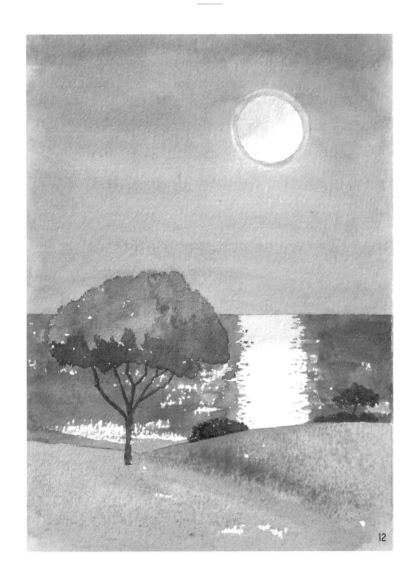

12. 들판이 마르기 전에 초록색과 노란색으로 음영을 넣으면 슈퍼 문 완성.

울타리가 있는 풍경

맑은 하늘과 초록 나무, 그리고 울타리가 함께하는 따뜻한 풍경입니다.
울타리는 소박하고 평화로운 풍경을 그릴 때 자주 사용하는 요소 중 하나예요.
울타리가 있는 풍경을 그리면서 표현 방법을 익혀 봅니다.

✏️ **붓** 000호, 00호, 2호, 8호　📄 **종이** 샌더스 워터포드 중목

🏺 **물감** ●●●●●●●●●●●●●●

POINT • 울타리는 자를 대고 반듯하게 그려 주세요. 초록색 계열의 물감이 많이 들어가는 그림이기 때문에 영역별로 다양한 초록색을 만들어 나무를 분리해 표현합니다.

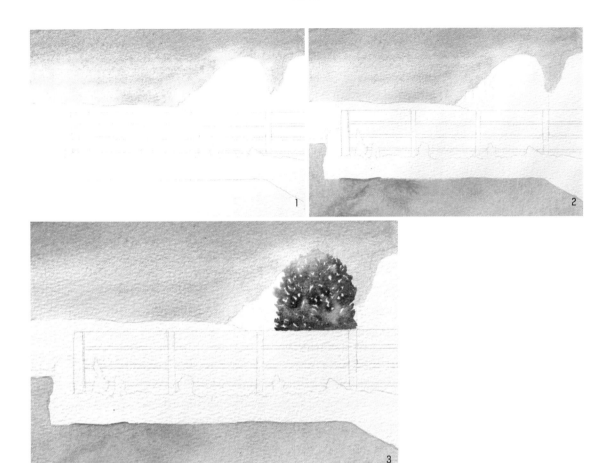

1. 8호 붓으로 하늘 윗부분에 하늘색을 칠한 뒤 물을 섞어 가며 아래쪽으로 그러데이
 션합니다. 하늘색보다 진한 초록색으로 나무를 채색할 것이기 때문에 나무 부분에
 하늘색이 번져도 괜찮아요.

2. 같은 붓을 사용해 바닥을 회색으로 채색합니다. 칠이 마르기 전에 진한 회색과 쉘
 핑크를 섞어 바닥 색을 자연스럽게 만들어 주세요. 회색으로만 아스팔트 바닥을 표
 현하면 칙칙해 보일 수 있습니다. 분홍색이나 하늘색을 넣으면 바닥에 화사한 느낌
 을 줄 수 있어요.

3. 2호 붓을 사용해 나무의 윗부분을 연두색으로 칠하고 아래로 내려올수록 진한 색으
 로 연결합니다. 나무의 윗부분은 햇빛을 받는 부분이므로 밝은 색으로 채색해 주세
 요. 작은 터치와 큰 터치를 섞어 가며 연결하고 중간중간 여백을 남겨 풍성한 나무
 를 표현합니다.

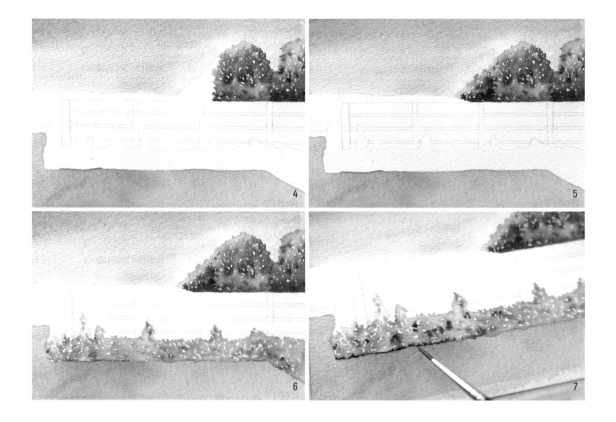

4. 옆에 있는 나무도 같은 방법으로 칠해 주세요. 3번에서 칠한 나무와 같은 색으로 칠하면 각각의 나무가 하나의 덩어리로 보일 수 있어요. 같은 방법으로 칠하되 조금씩 다른 색으로 칠합니다. 특히 나무끼리 맞닿는 부분은 마르기 전에 진하게 찍어 주세요.

5. 뒤에 있는 나무도 같은 방법으로 채색합니다.

6. 나무를 칠한 방법과 같은 방법으로 울타리 앞의 풀을 그려 주세요. 연두색에서 초록색으로 채색합니다.

7. 풀이 마르기 전에 짙은 초록색을 중간중간 콕콕 찍어 음영을 표현합니다. 바닥과 닿는 부분도 짙은 초록색으로 채색해 음영을 만듭니다. 이때 물을 너무 많이 섞으면 넓게 번질 수 있으니 주의하세요.

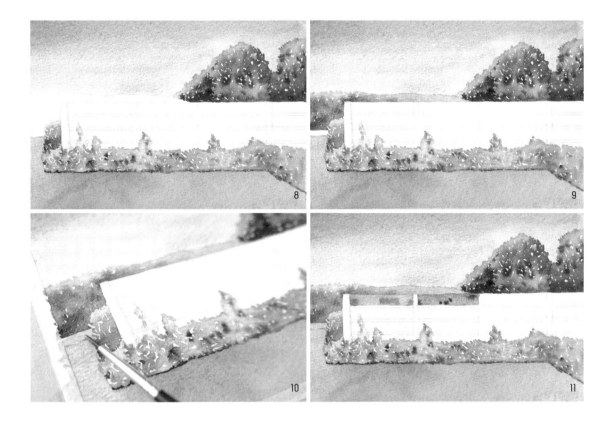

8. 울타리 뒤에 있는 풀도 그려 주세요.

9. 하늘과 맞닿는 부분의 덩굴도 채색합니다.

10. 각각 다른 톤의 초록색을 사용해 모든 영역이 분리되어 보이도록 채색합니다.

11. 2호 붓을 사용해 갈색으로 울타리를 칠하고 울타리가 마르기 전에 중간중간 진한
 갈색, 황토색을 찍어 나무 무늬를 표현합니다.

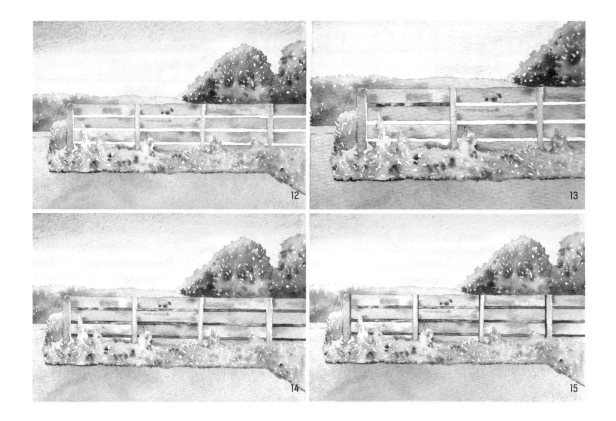

12. 울타리를 모두 채색합니다.

13. 00호 붓으로 다양한 톤의 초록색을 섞어 가며 울타리 사이의 틈을 채워 주세요.

14. 빈 공간을 전부 채웁니다. 울타리와 분리되는 뒷부분이기 때문에 짙은 초록색으로 채워 줍니다.

15. 000호 붓을 사용해 울타리의 세로 기둥에 짙은 무채색으로 음영을 넣어 주세요.

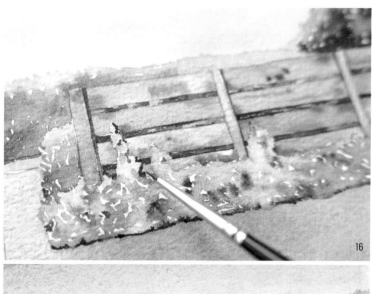

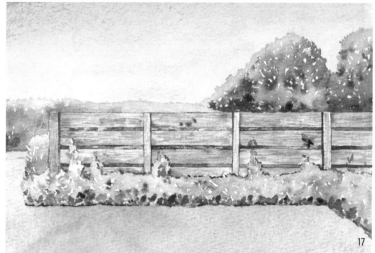

16. 울타리와 맞닿는 덩굴에도 무채색으로 음영을 넣어 줍니다.

17. 000호와 00호 붓을 사용해 갈색과 황토색으로 울타리에 나뭇결을 그
려 주면 울타리가 있는 풍경 완성.

창문

모든 건물에는 창문이 있습니다. 다양한 모양의 건물만큼 창문의 모양도 다양해요.
자세히 보면 창유리와 창틀, 디자인적 무늬 등 묘사할 곳이 많은 모티브입니다.
아기자기한 창문만 골라 그려도 예쁜 그림을 완성할 수 있어요.
다양한 창문을 그리면서 연습해 보고 다른 풍경화에 응용해 봅니다.

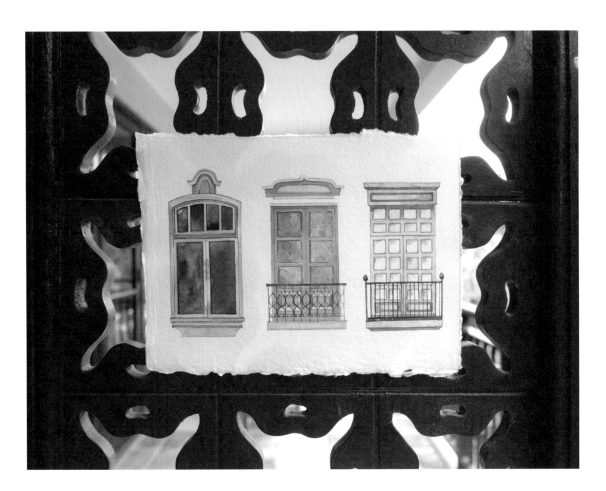

🖌 **붓** 000호, 00호, 0호, 2호　🗒 **종이** 재키 중목

🧴 **물감** ●●●●●●　●●●●●

POINT • 작은 영역과 직선이 많은 그림입니다. 세밀한 부분은 00호 세필로 천천히 그려 주세요.

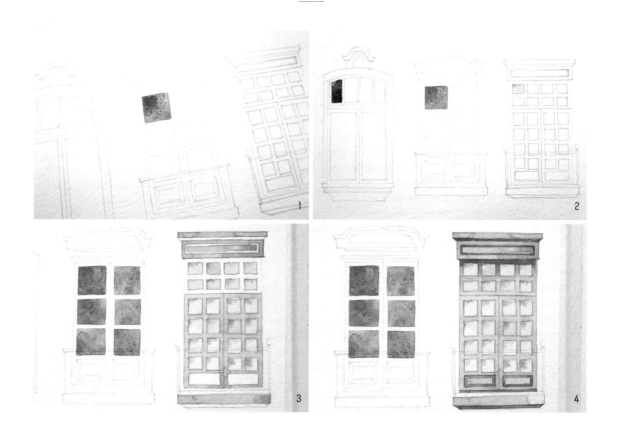

1. 0호 붓으로 창유리를 채색합니다. 모든 창유리를 같은 색으로 칠하면 밋밋해 보일 수 있으니 색을 섞으면서 채색해 주세요. 전체적으로 파란색으로 칠하고 군데군데 진한 색을 찍어 줍니다.

2. 세 가지 창문의 창유리를 각기 다른 색으로 칠해 주세요. 책에서는 진한 회색과 갈색, 파란색, 하늘색으로 창유리를 채색했습니다. 창유리가 모두 마른 다음 창틀을 칠할 수 있으니 세 가지 창문을 번갈아 채색합니다.
 TIP · 00호의 얇은 붓으로 창유리 모서리를 뾰족하게 칠해야 예쁘게 보입니다.

3. 한 가지 색의 창틀이라도 무늬에 음영이 생기는 부분과 그림자가 생기는 부분은 색이 어두워요. 0호 붓을 사용해 컴포즈 그린으로 가장 오른쪽 창문 창틀의 밝은 부분을 채색합니다. 중간중간 물과 물감의 농도를 다르게 섞어 색을 풍성하게 만듭니다.

4. 컴포즈 그린에 갈색을 섞어 진한 톤을 만들어 주세요. 무늬의 음영과 그림자가 생기는 부분을 진한 색으로 채색합니다.

5. 창유리와 창틀이 만나는 부분에 000호 붓으로 진한 선을 그리면 창문이 더 선명해 보입니다. ㄱ자나 ㄴ자처럼 두 개의 모서리에만 그려도 좋아요. 진한 무채색으로 난간도 그립니다. 물을 적게 섞은 세필을 세워 그리는데, 붓으로 그리는 것이 어렵다면 펜으로 그려도 좋습니다.

6. 2호 붓을 사용해 가장 왼쪽 창문 창틀의 밝은 부분을 하늘색으로 채색합니다. 물을 넉넉하게 섞으면서 중간중간 하늘색을 더 진하게 찍어 주세요.

7. 창틀의 밝은 부분이 모두 마르면 나머지 창틀을 파란색으로 채색합니다.

8. 00호 붓에 물의 양을 줄인 진한 회색을 묻혀 창유리와 창틀이 만나는
 부분과 창틀 사이에 음영을 넣어 주세요.

9. 가운데에 있는 창문도 밝은 노란색과 진한 노란색, 무채색을 사용해
 같은 방법으로 채색하면 창문 완성.

해운대에서 새해맞이

12월 31일, 밤 열두 시를 알리는 카운트다운과 함께 새로운 해를 맞이합니다.
해운대 바닷가의 새해맞이는 캄캄한 밤을 환하게 밝히는 풍등과
수많은 사람들의 함성으로 시작됩니다.
겨울 바다를 배경으로 하는 새해맞이를 그려 볼까요?

✏️ **붓** 00호, 0호, 2호, 12호, 고무 붓 📄 **종이** 아르쉬 중목

🧴 **물감** ●●●●●●●●●●●○

POINT · 스케치북에 풍경화를 그릴 때는 마스킹 테이프로 네 모서리를 고정해 종이가 마리는 것을 방지합니다. 네 모서리가 붙은 블록형 스케치북은 고정하지 않아도 괜찮습니다.

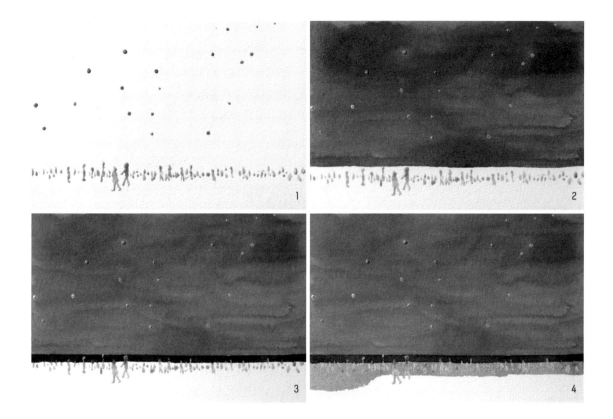

1. 마스킹 액을 묻힌 고무 붓으로 풍등과 서 있는 사람들을 그립니다. 마스킹 액으로 그린 부분은 물감이 묻지 않아 밝게 표현됩니다. 마스킹 액이 마를 때까지 기다려 주세요. 마스킹 펜으로 그려도 좋습니다.

 TIP · 고무 붓 대신 저렴한 00호 붓을 마스킹 액 전용 붓으로 사용해도 좋습니다. 마스킹 액을 사용하고 바로 물에 씻어서 관리해 주세요.

2. 마스킹 액이 완전히 마르면 12호 붓을 사용해 푸른색과 보라색 물감으로 밤하늘을 채색합니다. 물과 물감을 많이 섞은 짙은 색으로 밤하늘을 표현해 주세요.

3. 하늘이 모두 마르면 2호 붓을 사용해 프러시안 블루로 먼 바다를 채색합니다. 멀리 보이는 바다이기 때문에 물과 물감을 많이 섞어 진하게 채색해 줍니다.

4. 옐로 오커와 갈색, 그리고 분홍색을 섞어 가며 모래사장을 칠해 주세요. 중간중간 물의 농도를 바꾸면서 자연스러움을 살려 줍니다.

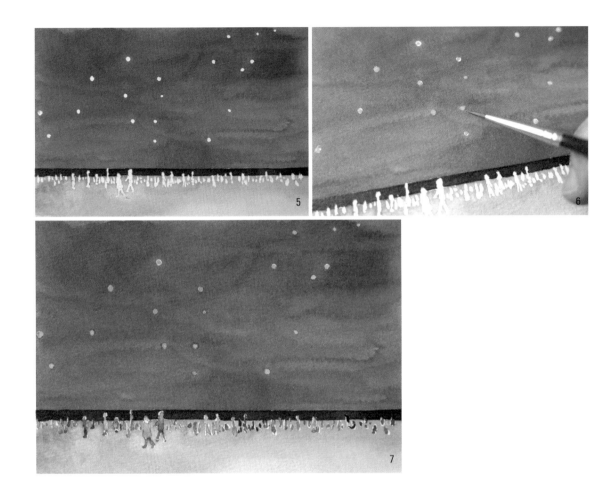

5. 물감이 모두 마르면 지우개 혹은 러버 클리너로 마스킹 액을 떼어 냅니다. 흰 종이
 가 나오도록 벗겨 주세요.

6. 00호 붓으로 하늘로 날아가는 풍등에 노란색을 입혀 줍니다.

7. 00호와 0호 붓으로 갈색과 푸른색, 보라색을 섞어 가면서 사람들을 그려 주세요. 어
 두운 밤이기 때문에 갈색을 섞어 채도를 낮게 만들어 그립니다.

8. 00호 붓으로 사람들의 오른쪽 부분을 조금 더 진한 색으로 덧칠해 그림자를 표현합니다. 바닥에도 오른쪽으로 길게 그림자를 그려 주세요. 모든 그림자를 같은 방향으로 그려야 빛을 받는 느낌을 예쁘게 표현할 수 있습니다.

9. 흰색 물감을 짜 주세요. 00호 붓으로 수평선에 보이는 밤낚시 배들을 찍어 줍니다. 물감이 모두 마르면 네 모서리의 마스킹 테이프를 제거합니다. 해운대에서 새해맞이 완성.

제주도의 석양

맑은 날, 해가 지는 바다의 석양은 너무나 아름답습니다.
석양 그리기는 어려울 것 같지만
하늘을 채우는 색만 예쁘게 섞어 주면 멋진 장면을 완성할 수 있어요.
제주도 월정리 석양을 그려 봅니다.

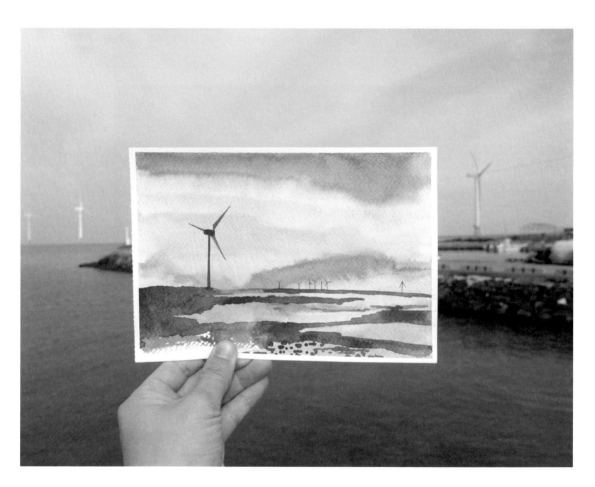

✏️ **붓** 00호, 0호, 8호, 12호　📓 **종이** 파브리아노5 중목　🖌️ **물감** ●●●●○●●●

POINT· 물의 양을 조절해 가면서 하늘을 칠하는 것이 가장 중요한 포인트입니다. 석양을 바라보는 사람과 석양 사이에 있는 물체는 뒤쪽으로 빛을 받기 때문에 역광이 됩니다. 따라서 하늘을 표현한 다음 물체는 어두운 색으로 형체만 그려 주면 됩니다.

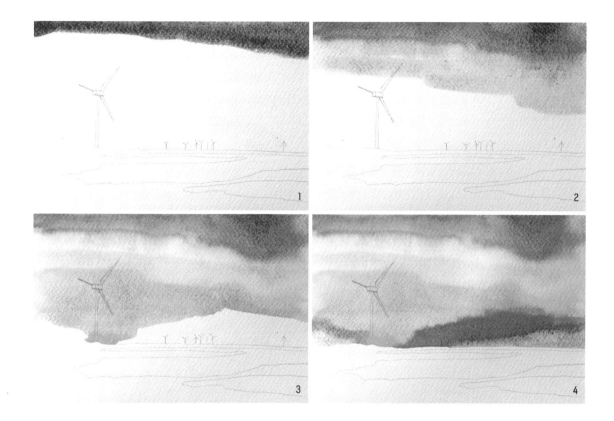

1. 석양이 질 때는 해가 수평선이나 지평선으로 내려가기 때문에 하늘 아랫부분이 가장 밝고 위로 올라갈수록 푸른색이 돕니다. 12호 붓을 사용해 하늘의 윗부분을 푸른색 혹은 보라색으로 칠해 주세요.

2. 칠이 마르기 전에 분홍색으로 색을 연결합니다. 물을 너무 많이 섞으면 색이 넓게 번지고 물을 적게 섞으면 색이 금세 말라 경계선이 생깁니다. 적당한 물의 양을 찾는 것이 중요해요.

3. 주황색에서 노란색까지 연결해 채색해 주세요. 풍력 발전기는 진한 색으로 채색할 것이기 때문에 비워 두지 않고 함께 칠합니다.

4. 더 진한 주황색을 넣어 가며 석양의 색을 풍성하게 만들고 하늘 전체를 채웁니다. 다양한 색이 섞이는 그림은 같은 색을 사용해 그리더라도 물의 양에 따라 분위기가 다르게 나타나요. 이러한 이유로 사용하는 물감과 스케치가 같아도 다양한 색을 섞어 그리면 그릴 때마다 다른 분위기의 그림으로 완성됩니다.

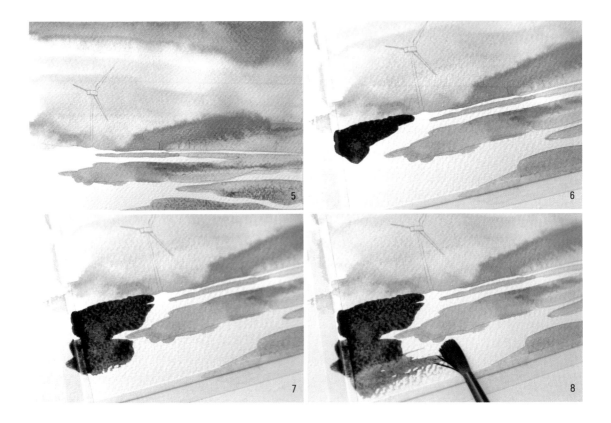

5. 바다는 하늘을 그대로 반영하기 때문에 하늘과 같은 색으로 채색합니다. 거꾸로 비춰지므로 바다의 윗부분은 노란색으로, 아랫부분은 푸른색으로 칠해 주세요.

6. 8호 붓을 사용해 푸른색과 갈색을 섞어 만든 진한 무채색으로 바닥을 칠합니다. 물과 물감을 많이 사용해야 선명하고 진한 색을 만들 수 있어요.

7. 푸른색과 갈색을 다양한 비율로 섞으면서 채색해 주세요. 어두운 부분을 모두 같은 색으로 칠하면 색종이를 오려 붙인 것처럼 단조롭게 보입니다. 물감과 물의 농도를 조절하며 채색해 줍니다.

8. 붓을 눕혀 칠해 종이 질감을 드러냅니다. 이렇게 칠하면 현무암의 표면을 묘사할 수 있어요.

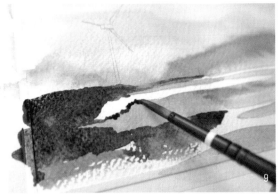
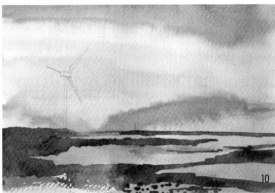

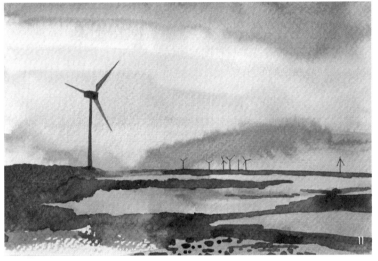

9. 같은 붓을 세워서 현무암의 테두리 부분을 표현합니다.

10. 0호 붓으로 점을 찍어 바다 위에 보이는 현무암도 표현해 주세요.

11. 00호 붓을 사용해 풍력 발전기를 채색하면 제주도의 석양 완성.

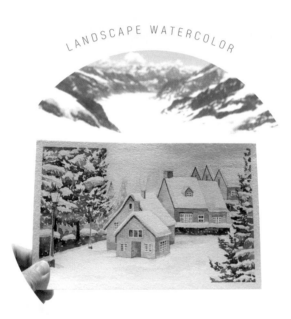

2

다양한 풍경 충분히 연습하기
— 2nd Class —

풍경 수채화의 기초를 다졌다면 이제 다양한 풍경을 연습합니다.

물에 비치는 풍경은 어떻게 그리는지,

풍경화 속 날씨는 어떻게 표현해야 생생한지,

디테일한 표현은 어떻게 완성하는지 배워 보아요.

구도가 맞는 그림을 그리기 위해서는 시점에 대한 이해도 필요합니다.

소실점을 배우며 구도가 맞는 풍경화를 완성해 보세요.

석양이 아름다운 바다

해가 지는 바다를 바라보고 있으면 황홀함에 젖어 듭니다. 1분 1초 변하는 색이 경이롭습니다.

바다도 잠시 푸른빛을 놓아두고 하늘에게 자신의 자리를 내어 줍니다.

변해 가는 하늘, 찰나의 순간을 종이 위에 담아 보아요.

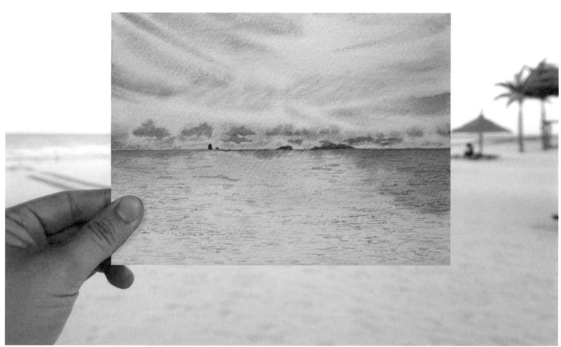

✏ **붓** 000호, 00호, 2호, 12호, 18호 ▢ **종이** 샌더스 워터포드 중목

🧴 **물감** ●●●●●●●●●● ●●●●●

POINT • 종이 위 물이 촉촉한 상태에서 하늘을 칠하면 얼룩이 생깁니다. 물이 완전히 마른 다음 다시 한 번 물을 바르고 색을 입히면 자연스럽게 채색할 수 있어요. 여러 번 그리면서 물과 물감의 양을 조절하는 방법을 연습하세요. 물을 많이 사용하는 그림이기 때문에 종이를 마스킹 테이프로 고정하거나 스트레치 작업을 하고 그립니다.

1. 풍경화를 그릴 때 수직선이나 수평선을 반듯하게 그리면 안정감 있는 그림을 완성할 수 있어요. 자로 반듯한 수평선을 그려 주세요.

2. 18호 붓으로 하늘에 물을 칠합니다.

3. 12호 붓에 물을 적당히 섞은 연보라색을 묻혀 하늘을 채색합니다. 석양이 지는 시간의 하늘은 여러 색으로 보이기 때문에 다양한 색을 넣어 줄 거예요. 물의 양을 줄이지 않으면 색이 넓게 번져 모두 섞이므로 주의하세요.

4. 윗부분은 푸른색, 가운데 부분은 분홍색과 연보라색, 수평선에 가까운 아랫부분은 주황색과 노란색으로 채웁니다.
 TIP · 물이 마르기 시작한 다음에 색을 칠하면 얼룩이 생깁니다. 종이를 완전히 말린 다음 다시 한 번 물을 바르고 원하는 색을 덧칠하세요.

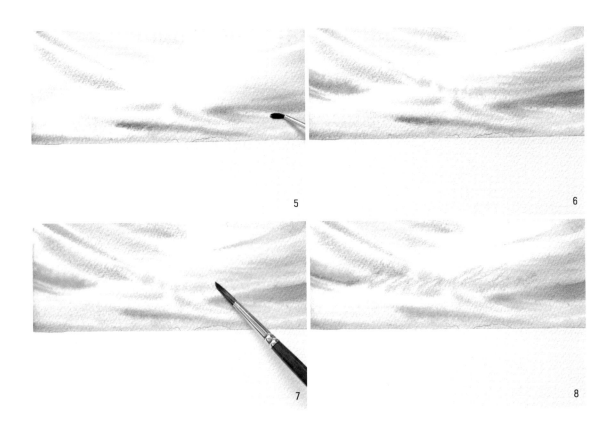

5. 깨끗한 2호 붓에 물을 조금 묻히고 닦아 내기 기법으로 구름을 표현하거나 색이 진하게 표현된 부분을 연하게 풀어 줍니다.

6. 같은 붓으로 색이 모자란 부분에 진한 색을 더 올려 주세요.

7. 종이가 완전히 마르면 12호 붓으로 물을 한 번 더 바릅니다.

8. 물을 조금 섞은 보랏빛 회색을 묻힌 2호 붓으로 가운데 부분에 구름을 그려 주세요.

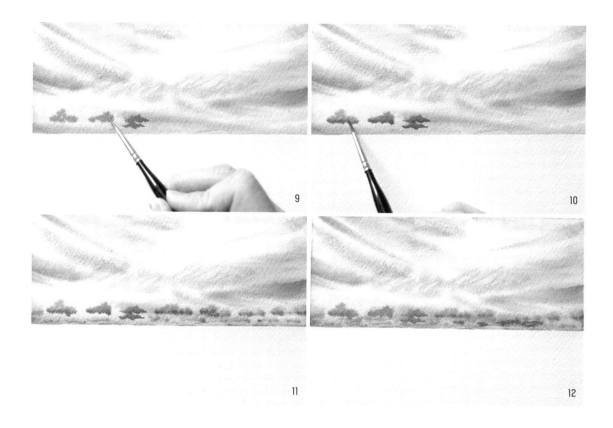

9. 7번에서 바른 물이 마르기 전, 00호 붓에 물을 조금 섞은 보랏빛 회색을 묻혀 수평
선에 가까운 아랫부분에 구름을 그립니다.

10. 더 진한 보랏빛 회색으로 구름의 그림자를 표현해 주세요.

11. 아랫부분을 구름으로 채워 주세요. 멀리 있는 구름일수록 작게 그립니다.

12. 종이가 마르면 물을 한 번 더 칠합니다. 종이가 마르지 않았다면 추가로 물을 바르
지 않고 구름 사이를 노란색과 주황색으로 채워 해가 지는 느낌을 살립니다.

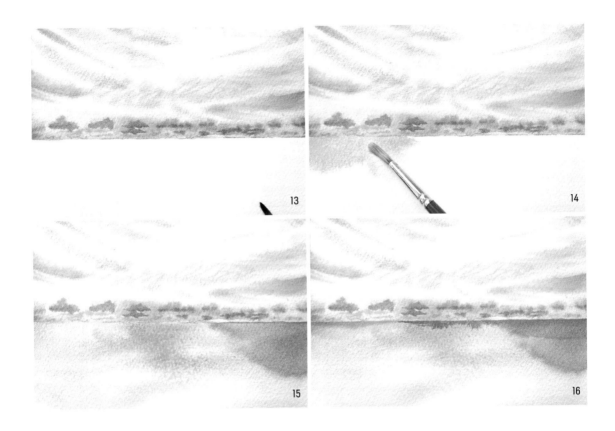

13. 하늘이 완전히 마르면 바다에 물을 바릅니다.

14. 하늘과 비슷한 연보라색으로 바다를 채색합니다. 바다는 하늘보다 진하게 칠해 주세요.

15. 바다는 하늘을 그대로 반영하기 때문에 데칼코마니처럼 비슷한 위치에 같은 색을 넣어 줍니다.

16. 해와 가까운 수평선 부분에 진한 색을 올려 하늘과 바다를 한 번 더 분리해 주세요.

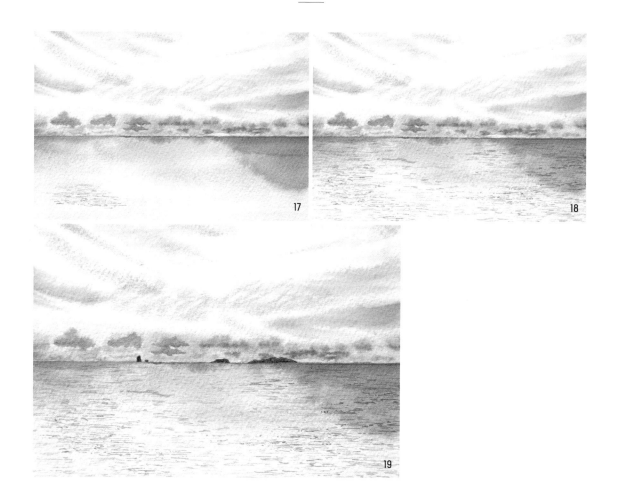

17. 바다가 완전히 마르면 00호와 000호의 얇은 붓으로 물결을 그려 줍니다. 바다보다 진한 색으로 가로선을 그어 주세요. 긴 선, 짧은 선, 굵은 선, 얇은 선을 섞으면서 그려 줍니다.

18. 다양한 색으로 물결을 표현합니다. 파도도 하늘을 그대로 반영하기 때문에 하늘을 칠할 때 사용한 색을 씁니다. 파도를 많이 그릴수록 물결이 더 많아 보입니다.

19. 무채색으로 먼 바다에 있는 섬을 채색하면 석양이 아름다운 바다 완성.

제주도의 돌담집

아름다운 섬 제주도입니다.

머리카락을 흩날리는 바람도 코끝을 스치는 바다 내음도 언제나 반갑습니다.

제주도의 돌담집을 보면 제주도만의 특별한 감성이 느껴져요.

함께 제주도 풍경을 그려 보아요.

✏ **붓** 000호, 0호, 2호, 4호, 8호　🗋 **종이** 파브리아노 뉴아띠스띠꼬 황목

🖌 **물감** ●●●●●●●●●●●●●

POINT· 붓으로 닦아 낸 부분에 그림이 있는 것처럼 보이는, 레이아웃에 변화를 준 작품입니다. 채색 전 붓 자국 모양의 테두리 안에 돌담집이 있는 풍경을 스케치해 주세요. 작품의 테두리를 채색할 때 외곽 모양을 신경 써 주어야 합니다.

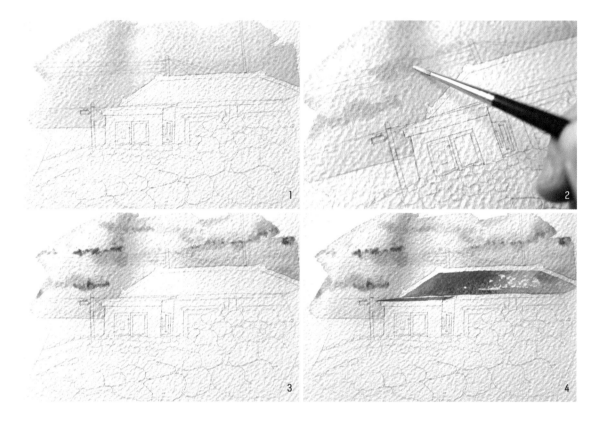

1. 회색으로 하늘을 칠해 흐린 날씨를 표현합니다. 전봇대와 전깃줄은 진한 색으로 그릴 것이기 때문에 모두 회색으로 채색합니다. 8호 붓에 물을 넉넉히 사용해 주세요.

2. 하늘이 마르기 전에 2호 붓으로 회색과 하늘색을 섞어 구름을 표현해 주세요. 물을 넉넉히 사용해 하늘을 칠했기 때문에 구름을 그릴 때는 물을 많이 섞지 않습니다.

3. 같은 붓을 사용해 짙은 회색으로 구름의 그림자를 표현해 주세요.

4. 4호 붓으로 울트라마린과 바이올렛을 섞어 지붕을 채색합니다. 물의 양을 줄이고 붓을 눕혀 채색하면 황목 특유의 오돌토돌한 질감을 살릴 수 있어요.

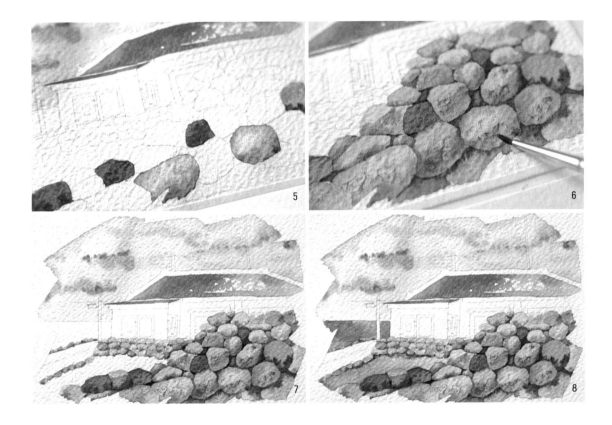

5. 회색 베이스에 푸른색이나 초록색 그리고 분홍색을 찍어 가면서 얼룩덜룩한 돌의 표면을 표현합니다. 붙어 있는 돌을 연달아 칠하면 색이 번질 수 있어요. 사이가 떨어진 돌을 칠해야 색이 번지지 않습니다.

6. 돌과 돌 사이에 음영을 넣어 주고, 물감을 **뻑뻑하게** 만들어 0호 붓에 묻힌 뒤 붓을 눕혀서 칠해 주세요. 이렇게 칠하면 현무암의 거친 질감을 표현할 수 있습니다.

7. 같은 방법으로 뒤쪽 돌도 채색해 주세요.

8. 4호 붓을 사용해 푸른색으로 바다를 채색하고, 다양한 초록색 계열의 물감을 섞어 돌담 사이 들판을 칠해 줍니다.

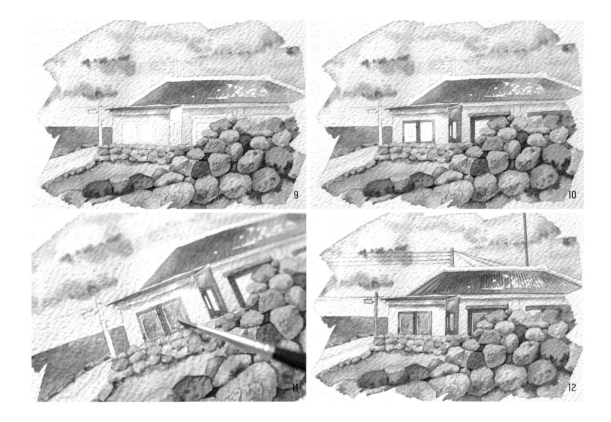

9. 밝은 회색으로 벽면을 채색하고 벽면이 마르기 전 짙은 회색을 넣어 음영을 표현해 주세요. 나누어진 벽을 칠할 때는 각각의 벽이 마른 다음 칠해야 합니다.

10. 2호 붓을 사용해 보라색으로 창틀을 칠해 주세요.

11. 남색으로 창문에 색을 넣고 물을 적게 섞은 울트라마린과 바이올렛으로 지붕 음영을 표현합니다. 푸른색으로 도로 표지판 테두리도 칠해 주세요.

12. 전봇대와 전깃줄을 채색하고 도로 표지판 디테일을 표현합니다. 전봇대는 2호 붓을 사용해 회색으로 칠한 다음 0호 붓을 사용해 오른쪽에 진한 회색으로 음영을 넣어 줍니다. 전깃줄은 물을 많이 섞지 않은 000호 붓에 짙은 회색을 묻힌 뒤 그려 주세요. 전깃줄과 같이 얇은 선은 펜으로 그려도 됩니다. 제주도의 돌담집 완성.

호수에 비친 풍경

풍경화를 그릴 때 많이 그리는 장면 중 하나가 물 위에 비친 풍경입니다.
마치 데칼코마니처럼 실제 모습이 물 위에 그대로
비치는 풍경은 종이에 옮기고 싶은 장면이기도 하지요.
호수에 비친 풍경을 그려 봅니다.

✏️ 붓 00호, 2호, 4호, 12호　🗒️ 종이 재키 황목
🧴 물감 ●●●●●●●●●●●●●● ●●

POINT · 실제 모습을 물 위에 한 번 더 그린다고 생각하면 됩니다. 물의 빛깔이 더해지기 때문에 물 위에 비친 모습은 조금 더 진한 색으로 그려야 합니다.

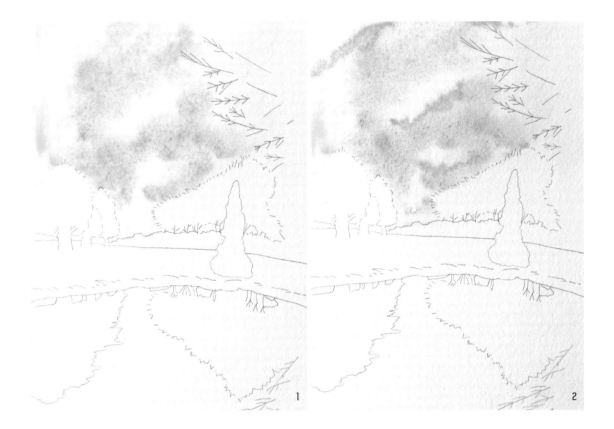

1. 하늘에 물을 바른 다음 12호 붓을 사용해 하늘색과 파란색을 섞어 가며 찍어 주세요. 자연스럽게 번지는 모습이 파란 하늘에 구름이 있는 모습처럼 보입니다. 하늘색과 파란색에 물을 많이 섞으면 색이 넓게 번지므로 넓게 번지는 것이 싫다면 물을 조금만 섞어 주세요. 물감을 찍지 않은 부분은 종이 그대로 남아 흰 구름처럼 보입니다.

2. 칠이 마르기 전 2호 붓을 사용해 회색으로 구름에 그림자를 넣어 주세요. 종이가 마르기 시작하면 무리해서 칠하지 말고 칠이 완전히 마를 때까지 기다린 다음 다시 한 번 물을 바르고 색을 올려 줍니다. 밝게 만들고 싶은 부분은 물기를 뺀 깨끗한 붓으로 색을 닦아 냅니다.

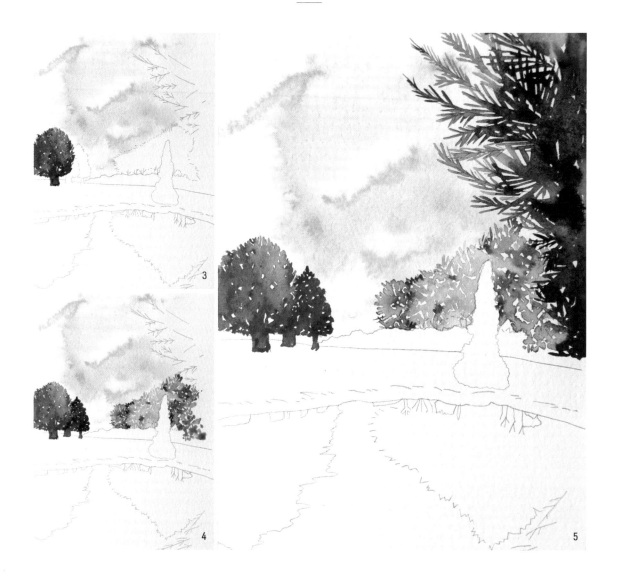

3. 44쪽 '나무'를 참고해 다양한 초록색으로 나무를 그립니다. 물과 물감을 넉넉하게
 사용하고 2호 붓으로 채색해 주세요.

4. 붓 터치와 색을 바꿔 가며 여러 가지 모양의 나무를 그려 주세요.

5. 크고 작은 붓을 번갈아 사용하면서 나무를 그려 줍니다.

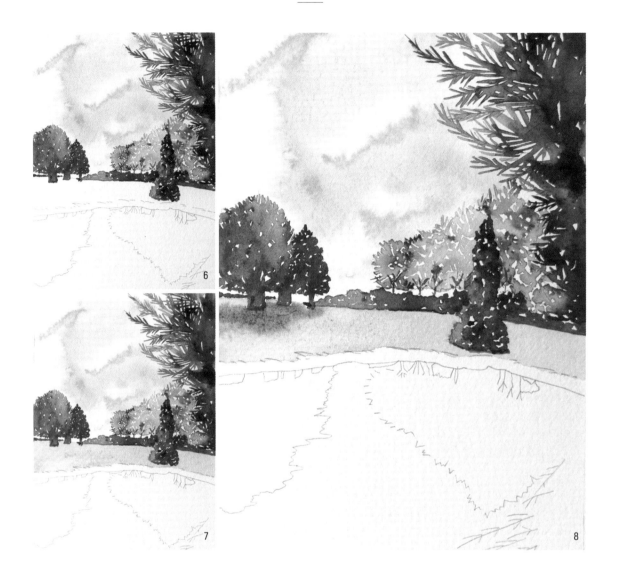

6. 서로 다른 색의 초록색으로 채색해야 각각의 나무로 보입니다. 뒤쪽의 나뭇가지도
 그려 주세요.

7. 4호 붓으로 바꾼 다음 연두색과 초록색으로 풀밭을 채워 주세요.

8. 칠이 마르기 전에 진한 초록색으로 나무 그림자를 그립니다.

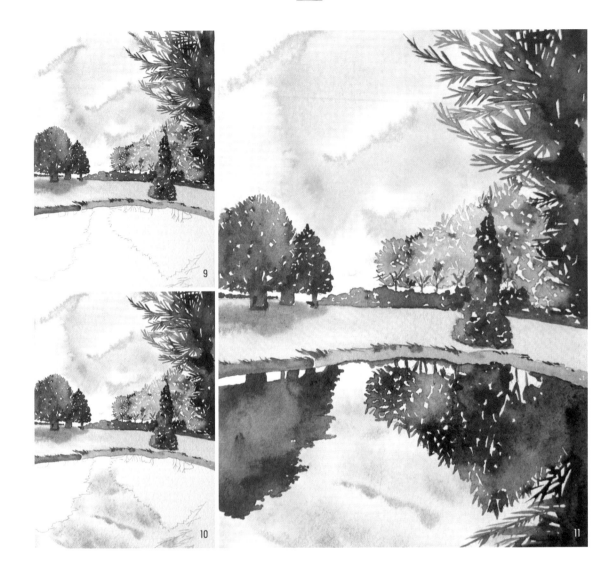

9. 풀밭과 호수를 연결하는 부분에 물을 적게 섞은 00호 세필로 짙은 초록색 음영을 넣습니다.

10. 12호 붓을 사용해 호수에 물을 바르고 하늘과 구름을 그립니다. 물의 빛깔이 더해지므로 하늘보다 진하게 그려 주세요.

11. 호수에 비친 나무를 그립니다. 3-6번에서 그린 나무보다 진한 초록색으로 채색합니다.

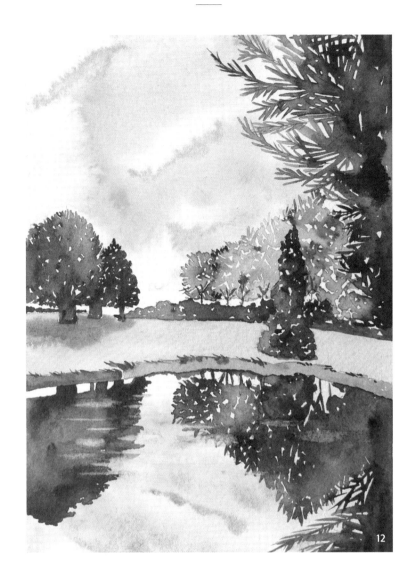

12. 깨끗한 2호와 00호 붓에 물을 조금 묻히고 가로 방향으로 닦아 호수 위 물결을 표현합니다. 호수에 비친 풍경 완성.

눈 온 다음 날

나이가 들어도 눈이 오면 여전히 마음이 두근거려요.
깨끗하게 쌓인 하얀 눈을 처음 밟을 때 들리는 소리는
메마른 감성을 자극하기에 충분합니다.

✏ 붓 00호, 2호, 4호, 6호 📱 종이 스트라스모어
🔔 물감 ●●●●●●●●●●●●

POINT· 흰 눈은 그리기 어려운 소재 중 하나입니다. 하얀색 톤의 그림은 조금만 더 채색을 해도 어두워 보일 수 있어요. 최소한의 붓 터치로 예쁜 설경을 그려 봅니다.

1. 하늘에 물을 바른 다음 6호 붓에 회색을 묻혀 채색합니다. 집과 맞닿는 부분은 조금 더 진하게 칠해 주세요.

2. 집과 맞닿는 바닥을 회색으로 칠하고 물로 풀어 그러데이션합니다. 바닥 전체를 회색으로 칠하면 그림이 어두워 보일 수 있어요. 회색으로 너무 넓게 칠하지 않도록 주의합니다. 회색을 칠한 곳 외에는 종이 여백 그대로 흰색으로 비워 두세요.

3. 4호로 붓을 바꾼 다음 앞의 두 집 지붕에 회색으로 쌓인 눈의 두께를 표현합니다. 지붕의 넓은 면은 아래쪽에만 흐리게 회색을 넣어 주세요. 나머지 부분은 종이 여백 그대로 흰색으로 비워 둡니다.

4. 뒤쪽의 집도 회색으로 지붕에 음영을 넣어 줍니다.

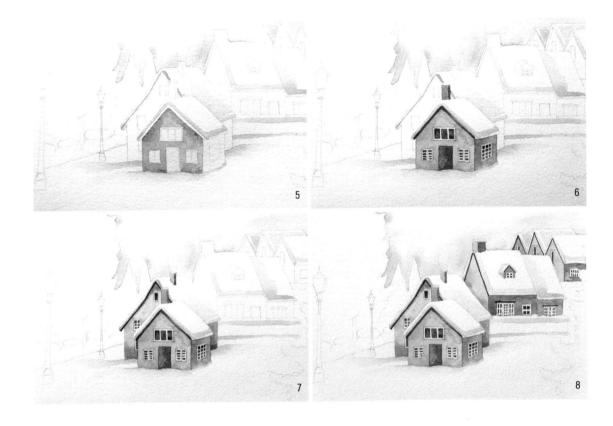

5. 맨 앞 집의 벽면을 갈색으로 칠하고 마르기 전에 진한 갈색으로 지붕 그림자와 바닥과 맞닿는 부분을 찍어 주세요.

6. 2호 붓을 사용해 무채색으로 창문을 채우고 어두운 갈색으로 문과 지붕 그림자, 굴뚝을 표현합니다. 어두운 갈색으로 칠할 때 물감의 양을 늘려 아주 진한 색으로 만들어 칠합니다.

7. 뒤쪽의 집도 같은 방법으로 칠해 주세요. 앞 집과 닿는 벽 부분은 마르기 전에 진한 갈색으로 찍어 줍니다.

8. 나머지 집도 같은 방법으로 채색합니다.

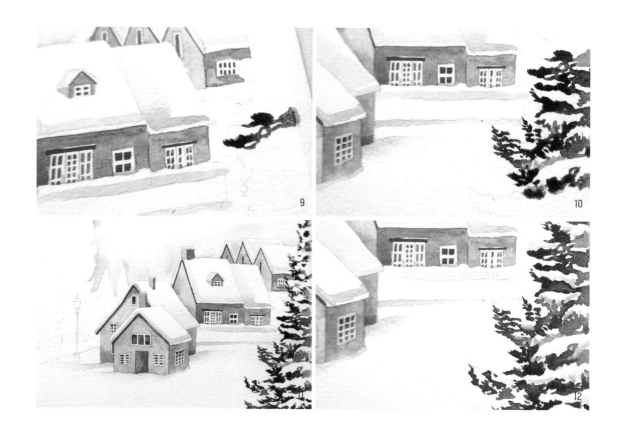

9. 2호 붓으로 초록색을 섞어 가며 나무를 그립니다. 눈이 오는 지역의 나무는 초록색
과 파란색을 섞은 짙은 초록색으로 표현합니다. 굵은 선과 얇은 선을 섞어 가며 초
록색을 이어 주세요.

10. 중간중간 하얗게 종이 여백을 남겨 두세요. 비어 있는 공간으로 나무에 쌓인 눈을
표현할 수 있습니다.

11. 나무를 완성합니다.

12. 00호 붓으로 나무에 쌓인 눈에 음영을 넣어 주세요. 초록색 칠이 모두 마르면 나무
의 빈 공간 아래쪽을 회색으로 칠해 그림자를 표현합니다.

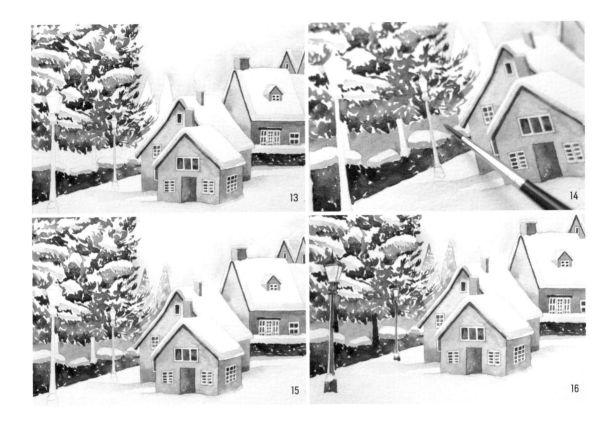

13. 왼쪽의 나무와 담장의 나무도 같은 방법으로 그려 주세요.

14. 왼쪽의 나무와 담장의 나무 사이 빈 공간을 갈색으로 채웁니다.

15. 집 뒤쪽의 멀리 있는 나무는 물을 많이 섞은 초록색으로 옅게 채색해 주세요.

16. 2호 붓을 사용해 무채색으로 가로등과 나무 기둥을 채색합니다. 물로 농도를 조절해 가며 칠해 주세요.

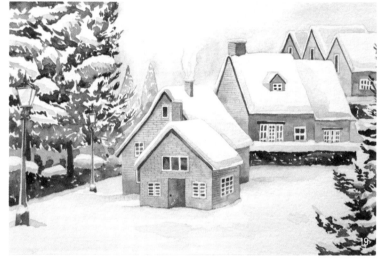

17. 바닥에 눈이 쌓인 모습을 표현하기 위해 6호 붓으로 회색을 중간중간 칠해 주세요. 하얀 부분을 어느 정도 꼭 남겨 줍니다.

18. 회색으로 굴뚝 연기를 그립니다. 연기 바깥쪽으로 색을 밝게 그러데이션해 자연스럽게 만들어 주세요.

19. 00호 붓을 사용해 벽면 색보다 조금 더 진한 색으로 벽돌 라인을 그려 주세요. 물을 조금 섞은 얇은 붓을 수직으로 세워 그리면 얇게 그릴 수 있습니다. 눈 온 다음 날 완성.

비 오는 날

비 오는 날, 따뜻한 실내에 앉아 비 내리는 창밖을 보며 한잔의 커피를 마십니다.
빗소리와 커피 향으로 어렴풋한 추억에 젖어 듭니다.
비 내리는 창밖은 어떻게 그릴까요?

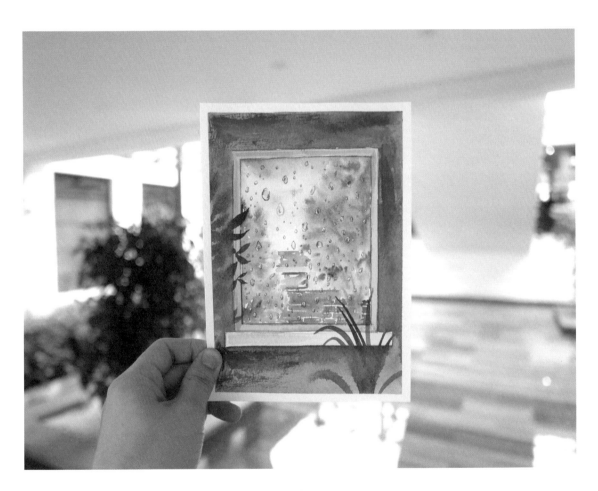

✏️ **붓** 00호, 2호, 4호, 6호, 넓은 붓　📄 **종이** 파브리아노 뉴아띠스띠꼬 중목

🧴 **물감** ⚫⚫⚫⚫⚫⚫⚫⚫⚫⚫

POINT · 비 오는 날 창밖의 풍경은 물에 번져 흐릿하게 보입니다. 색이 번져도 괜찮아요. 더욱 자연스
럽게 보입니다.

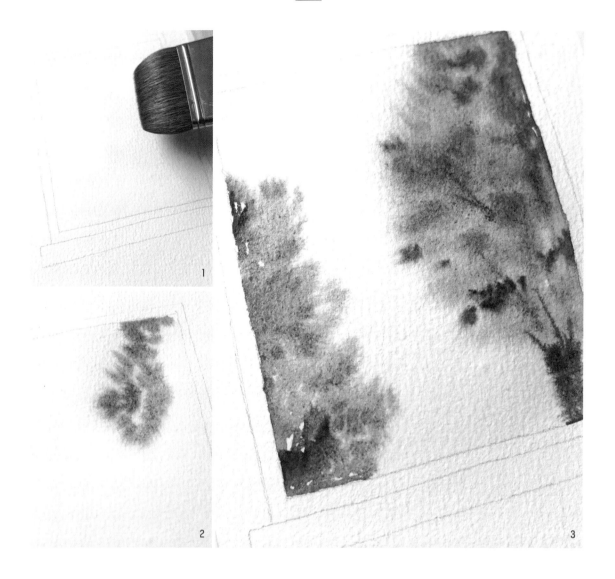

1. 넓은 붓으로 창문에 물을 바릅니다.

2. 4호 붓으로 다양한 초록색 계열의 물감을 섞어 가며 나뭇잎을 그려 주세요.

3. 비 오는 날 창밖의 풍경은 번진 것처럼 보이기 때문에 물이 마르기 전에 음영을 주는 것이 자연스러워요. 물이 마르기 시작하면 완전히 마를 때까지 기다렸다가 다시 한 번 물을 칠하고 나뭇잎을 표현합니다.

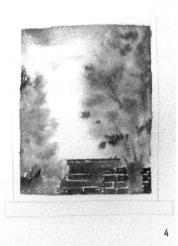

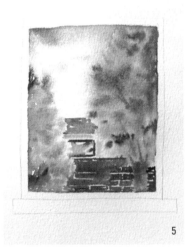

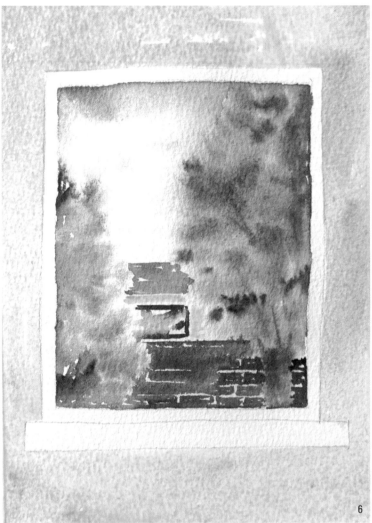

4. 4호 붓을 사용해 회색과 옅은 하늘색으로 흐린 하늘을, 2호 붓을 사용해 붉은 갈색
 과 갈색으로 담벼락을 그립니다. 물을 너무 많이 섞으면 색이 넓게 번지니 물감에
 물을 적게 섞어 그려 주세요.

5. 젖은 종이 위에 파란색과 상아색, 진한 회색, 노란색을 사용해 집도 그립니다. 번져
 도 괜찮아요. 오히려 비 오는 날의 분위기가 자연스럽게 표현됩니다.

6. 6호 붓을 사용해 베이지색으로 실내 벽을 채색합니다. 바깥 풍경과 대비되도록 실
 내 벽을 어둡게 칠해 주세요.

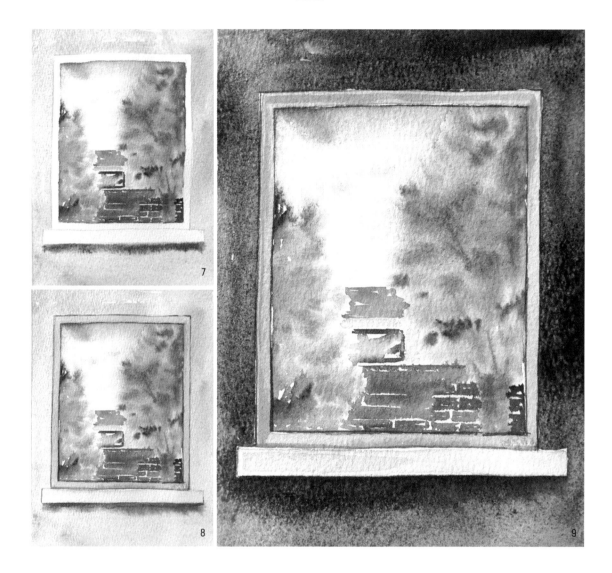

7. 반다이크 브라운으로 창틀 그림자를 표현합니다.

8. 회색으로 창틀을 채색합니다. 같은 색으로 창틀 테두리를 그려 주세요. 00호 붓에
 물을 살짝 섞은 다음 수직으로 세워서 그리면 예쁘게 그릴 수 있습니다.

9. 창밖 풍경과 더 큰 대비를 주기 위해 어두운 회색과 보라색으로 벽을 한 번 더 칠해
 주세요.

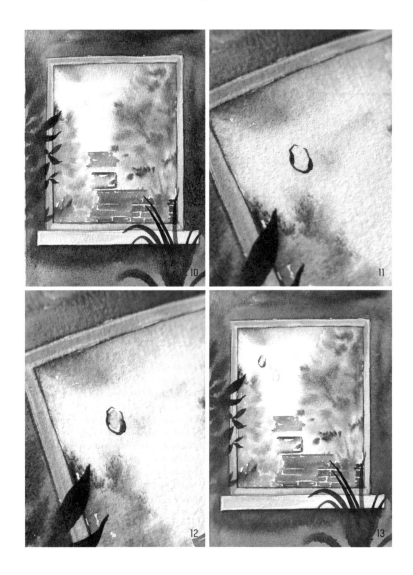

10. 2호 붓으로 실내에 있는 식물도 그립니다. 벽이 마르기 전에 그리면 자연스럽게 번지는 모습을 표현할 수 있어요.

11. 짙은 무채색으로 창문에 맺힌 빗방울을 표현합니다. 00호 붓에 물을 적게 섞어 물방울 테두리를 그려 주세요.

12. 물을 살짝 묻힌 깨끗한 붓으로 물방울 테두리에서 안쪽으로 색을 풀어 입체감을 살려 줍니다.

13. 같은 색을 옅게 만들어 흐린 물방울도 만들어 주세요.

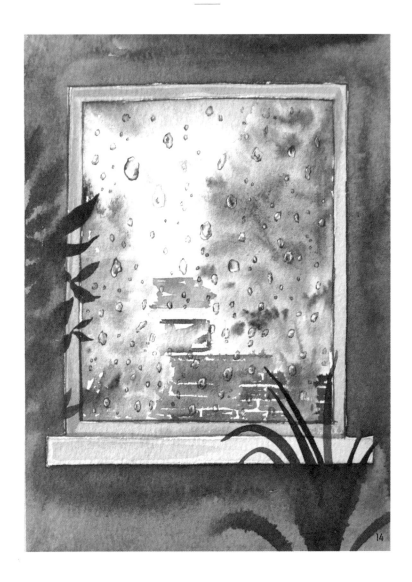

14. 여러 개의 물방울을 그려 주면 비 오는 날 완성.

후쿠오카 골목의 카페

여행지에서 많이 찍는 사진 중 하나가 예쁜 건물의 정면 사진입니다.
건물의 정직한 가로세로 선들이 눈길을 끕니다.
건물의 정면 모습은 수직과 수평만 잘 맞춰 그리면 예쁘게 완성할 수 있어요.
후쿠오카 골목의 카페를 그려 보아요.

✏ **붓** 000호, 00호, 2호, 4호, 6호 📄 **종이** 재키 중목

🎨 **물감** ●●●●●●●●●●●●●

POINT · 스케치할 때부터 자를 대고 수직과 수평을 잘 맞춰 그리면 건물의 정면 모습을 반듯하게 그릴
수 있어요. 자전거는 꼼꼼하게 스케치해야 수월하게 채색할 수 있습니다.

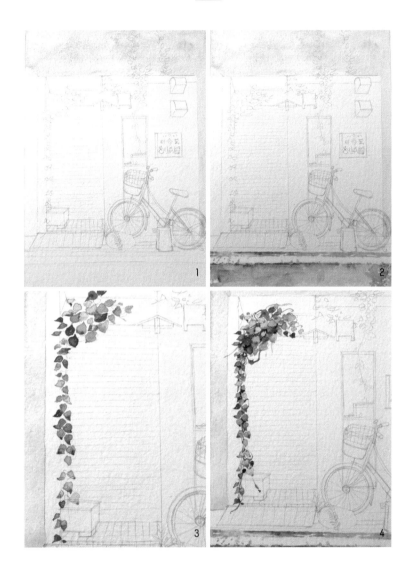

1. 6호 붓으로 넓은 부분부터 칠합니다. 건물의 위쪽 벽면과 오른쪽 벽면을 베이지색으로 채색해 주세요.

2. 아스팔트 바닥은 물을 적게 섞은 4호 붓에 회색을 묻히고 붓을 눌러가며 채색해 질감을 살려 줍니다.

3. 2호 붓을 사용해 다양한 초록색으로 벽면과 서터 사이에 담쟁이덩굴을 그려 주세요.

4. 떨어져 있는 잎을 먼저 칠하고 마른 다음 그 사이를 조금 더 어두운 초록색으로 채워 줍니다.

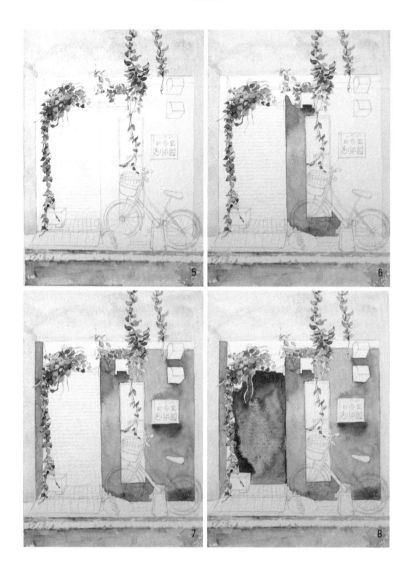

5. 그림 속 담쟁이덩굴을 모두 그립니다.

6. 4호 붓을 사용해 가운데 벽면을 보라색을 조금 섞은 회색으로 채색합니다. 자전거는 어두운 색으로 칠할 것이기 때문에 자전거를 포함해 칠해 주세요.

7. 건물의 벽면 전체를 칠해 줍니다. 간판이나 식물에 의해 그림자가 생기는 부분은 칠이 마르기 전에 음영을 넣어 주세요.

8. 내려진 셔터를 어두운 갈색으로 칠해 주세요. 물과 물감을 많이 섞어야 진한 색이 나옵니다. 담쟁이덩굴의 그림자는 어둡게 채색합니다.

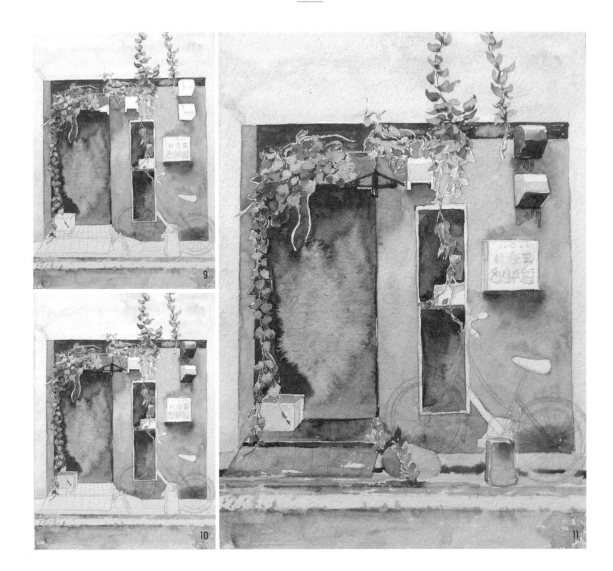

9. 벽면에서 나무로 만들어진 부분은 음영을 살려 채색합니다.

10. 2호 붓으로 벽면의 환기구도 음영을 넣어 채색해 주세요.

11. 현관 매트는 남색으로, 풀은 연두색과 초록색을 섞어 채색합니다. 바닥은 회색으로
 칠해 주세요. 돌이나 자전거의 그림자도 선명하게 넣어 줍니다.

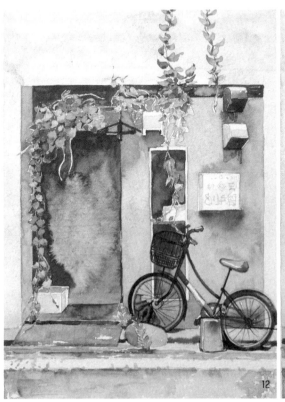
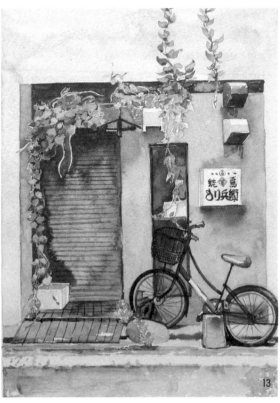

12. 00호와 000호 붓을 사용해 자전거 바퀴는 검은색으로, 안장은 물을 많이 섞은 갈색으로 그립니다. 나머지 부분도 검은색과 갈색을 사용해 그려 주세요. 빛을 받는 부분은 종이 여백 그대로 두어 음영을 표현합니다. 물을 조금만 섞어 선명하게 그려 주세요. 붓을 수직으로 세울수록 얇은 선을 긋기가 쉽습니다.

13. 간판의 텍스트를 그려 주세요. 붓으로 그리기 어려울 때는 펜으로 그려도 됩니다. 바닥의 타일이나 닫힌 셔터 라인, 그림 안에서 틈새가 비어 보이는 곳을 진하고 얇은 선으로 채워 주세요. 00호 붓에 물을 조금만 섞어서 그립니다.

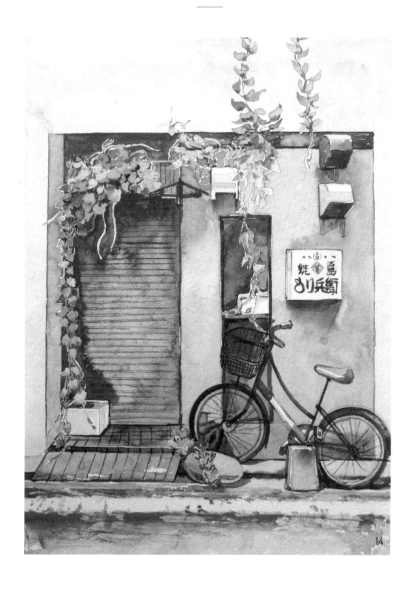

14. 13번에 이어서 틈새가 비어 보이는 곳을 마저 채워 주세요. 닦아 내기 기법으로 간판의 그림자를 표현하고, 물을 적게 섞은 2호 붓에 회색을 묻히고 붓을 눌러 가며 아스팔트 바닥을 덧칠하면 후쿠오카 골목의 카페 완성.

전통 가옥이 있는 풍경

국내 여행을 다니다 보면 한옥이 있는 풍경을 자주 볼 수 있어요.
기와와 함께 나무를 토대로 지어진 전통 가옥을 보고 있으면 마음이 편안해집니다.
홍매화와 버드나무가 드리워진 고풍스러운 풍경을 그려 봅니다.

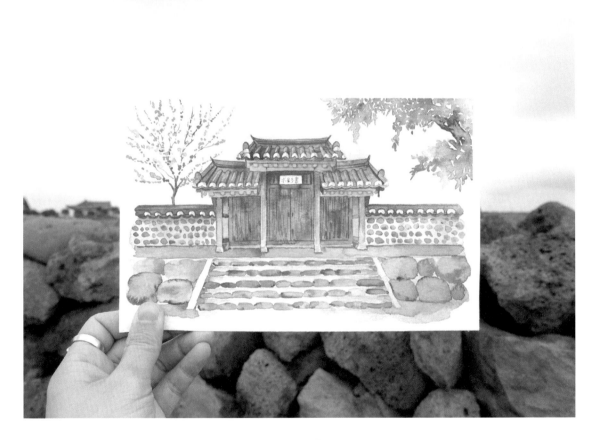

✏ **붓** 00호, 0호, 2호, 6호 ⬜ **종이** 스트라스모어
🎨 **물감** ⬤⬤⬤⬤⬤⬤⬤⬤⬤⬤⬤⬤ ⬤⬤⬤⬤⬤⬤

POINT · 기와와 나무 기둥을 반듯하게 스케치해야 채색이 수월합니다. 스케치 도안을 참고해 그려 보
세요.

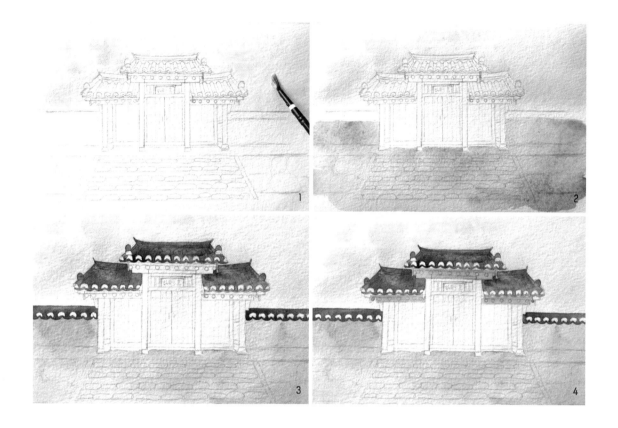

1. 6호 붓으로 하늘에 물을 바른 다음 2호 붓으로 하늘색을 부분 부분 찍어 주세요. 하늘에 구름이 옅게 깔린 모습을 표현할 수 있습니다.

2. 6호 붓을 사용해 갈색과 황토색으로 담벼락과 돌계단을 한꺼번에 채색합니다. 밑 색이라도 색을 섞어 가면서 전체적으로 칠해 주어야 풍성한 색감을 만들 수 있어요.

3. 2호 붓으로 짙은 남색과 보라색, 푸른색을 섞어 기와를 한꺼번에 칠해 줍니다.

4. 기와를 받치고 있는 나무를 초록색으로 칠해 주세요.

5. 나무 기둥을 채색합니다. 나무 기둥이 마르기 전에 기둥 윗부분에 짙은 갈색을 찍어 음영을 만들어 주세요.

6. 정면의 문과 벽을 칠해 주세요. 기둥보다 어두운 갈색으로 그려야 기둥과 분리되어 보입니다. 갈색에 남색을 섞으면 어두운 갈색을 만들 수 있습니다. 문이 마르기 전 윗부분을 짙은 색으로 찍어 음영을 표현해 주세요.

7. 2호 붓으로 돌계단과 돌담을 그립니다. 회색과 갈색 등 여러 가지 색을 섞으며 칠해 주세요.

8. 기와에 디테일을 넣어 주세요. 기와의 왼쪽은 빛을 받는 부분이므로 깨끗한 붓에 물을 살짝 묻혀 문질러 색을 닦아 냅니다. 오른쪽은 남색에 갈색을 섞어 만든 어두운 색으로 칠해 주세요. 세밀한 채색 작업이므로 0호나 00호의 세필로 그려 줍니다.

9. 기와를 받치는 초록색 나무에도 디테일을 넣어 줍니다. 어두운 초록색으로 나뭇결을 그린 다음 깨끗한 붓에 물을 묻혀 문질러 풀어 주세요. 기와와 초록색 나무 사이에도 음영을 넣어 줍니다.

10. 문과 벽에 나뭇결을 그려 줍니다. 현판에 원하는 글자도 넣어 주세요. 책에서는 한 자로 '水彩畵(수채화)'라고 적었습니다.

11. 문 앞의 바닥을 흙색으로 칠해 흙이 깔린 것처럼 표현합니다. 벽면과
 바닥이 닿는 부분에 짙은 갈색으로 가로선을 그려 분리해 주세요.

12. 2호 붓을 사용해 돌계단의 빈 부분을 회색과 갈색으로 채워 주세요.
 이때 돌과 바닥, 계단의 각 영역 톤을 조금씩 다르게 칠하거나 각 영
 역이 만나는 경계 부분을 짙은 색으로 그려 분리해 주세요.

13. 00호 붓으로 분홍색 물감을 찍고 갈색으로 가지를 그려 홍매화를 표현합니다.

14. 오른쪽에 2호 붓으로 나뭇잎을 늘어뜨린 버드나무를 그려 고풍스러움을 더하면 전통 가옥이 있는 풍경 완성.

투시원근법과 소실점

● 투시원근법이란?

3차원의 풍경을 종이 평면에 그릴 때 입체감과 원근감을 표현해 주는 기법이에요. 소실점을 이용해 종이 위에 입체적인 풍경을 그려 봅니다.

● 소실점이란?

투시원근법을 사용해서 공간을 그릴 때, 공간에 들어가는 물체의 선들이 만나는 점을 소실점이라고 합니다. 이때 공간에 들어가는 물체에는 건물, 길, 강 등의 풍경화 요소가 포함됩니다.

● 소실점이 없는 경우

건물의 정면이나 수평선을 그릴 때는 소실점이 없습니다. 가로선과 세로선만 연결해서 그리는 그림이기 때문에 물체의 선들이 만나는 소실점이 없습니다.

● 1점 소실점

1개의 소실점으로 물체의 선이 모이는 그림에서 사용합니다. 길게 뻗은 길 혹은 양쪽에 건물이 나란히 이어져 뻗은 장소 등에 사용돼요. 작품 속 소실점의 높낮이에 따라 풍경을 보는 시각이 달라집니다. 소실점의 높이가 높으면 위쪽에서 아래를 보는 것처럼, 소실점의 높이가 낮으면 아래쪽에서 위를 보는 것처럼 그려집니다.

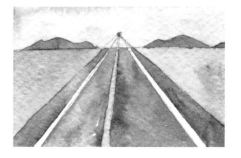

● 2점 소실점

2개의 소실점으로 물체의 선이 모이는 그림에서 사용합니다. 건물을 입체적으로 표현할 때 사용하는 구도예요. 건물의 한 모서리에 서서 건물을 바라보면 건물의 양쪽 면이 2개의 소실점으로 연결됩니다. 이때 2개의 소실점은 같은 수평선에 위치하도록 그려 주세요.

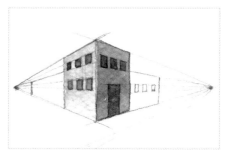

● 3점 소실점

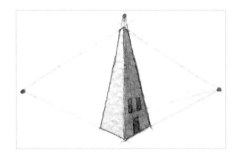

3개의 소실점으로 물체의 선이 모이는 그림에서 사용합니다. 63빌딩처럼 커다란 건물을 하늘에서 내려다보거나 땅에서 올려다볼 때, 건물을 과장해서 그릴 때 사용해요. 2개의 소실점은 양 옆에 있고 세 번째 소실점은 위나 아래에 있습니다. 세 번째 소실점이 위에 있으면 아래에서 위를 바라보는 장면으로, 위로 갈수록 건물이 작아 보입니다. 세 번째 소실점이 아래에 있으면 위에서 아래를 바라보는 장면으로, 아래로 갈수록 건물이 작아 보입니다. 책에서는 소실점이 없는 풍경과 1점 소실점, 2점 소실점 그림만 다룹니다.

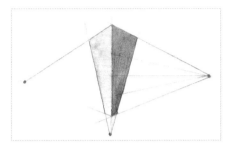

● 소실점을 사용해서 그리기

그림을 그리기 전 소실점이 몇 개인지 살펴본 다음 1개 혹은 2개의 소실점을 그려 주세요. 2개의 소실점일 경우 같은 수평선에 위치하도록 그립니다. 물체의 세로선은 수직으로 그려 주고 그리고자 하는 물체에서 소실점까지 이어지는 선을 그립니다. 사진을 찍으면 카메라 렌즈 때문에 선이 휘어져 찍힐 수 있어요. 그림으로 표현할 때 세로선을 수직으로 그리면 그림에 안정감이 생깁니다.

양쪽에 건물이 있는 골목에 서서 앞을 바라보면 멀어질수록 길의 폭이 줄어드는 것을 볼 수 있습니다. 또한 앞쪽 건물은 문과 창문까지 명확하게 보이고 중간에 있는 건물은 문과 창문이 비스듬하게 보입니다. 가장 멀리 있는 문과 창문은 선으로 보입니다. 체스 판 모양의 바닥도 앞부분은 정사각형 네모로 선명하게 보이지만 뒷부분으로 갈수록 납작한 직사각형으로 흐리게 보입니다. 멀어질수록 가로선의 면적을 줄여 가면서 그려 주세요.

모든 그림이 1, 2, 3점 소실점으로 그려지지는 않습니다. 건물이 많아 구조가 복잡한 경우에는 시점에 따라 건물마다 소실점이 달라질 수 있어요. 기본 소실점이 있는 그림을 충분히 연습하면 소실점이 여러 개 들어가는 그림도 수월하게 그릴 수 있습니다. 또한 가까이에서 본 풍경을 그리고자 할 때, 종이 위에 소실점을 찍지 못할 수도 있어요. 이때 종이 밖에 임의의 소실점을 찍어 입체감과 원근감을 표현하면 됩니다.

라벤더 밭

여행을 좋아하는 저는 꼭 가고 싶은 장소가 몇 군데 있습니다.

그 중 하나가 라벤더 밭이에요.

마음이 편안해지는 향기와 아름다운 보랏빛 들판에 빠져 보고 싶습니다.

우리나라에도 라벤더 밭이 있다고 하는데 라벤더 밭 그림을 들고 가 보고 싶어요.

✎ **붓** 00호, 2호, 8호, 12호　▯ **종이** 파브리아노 뉴아띠스띠꼬 중목

🔔 **물감** ●●●●●

POINT · 소실점의 위치를 높게 잡으면 위쪽에서 바라보는 모습으로 보이고 소실점의 위치를 낮게 잡으면 아래쪽에서 바라보는 모습으로 보입니다.

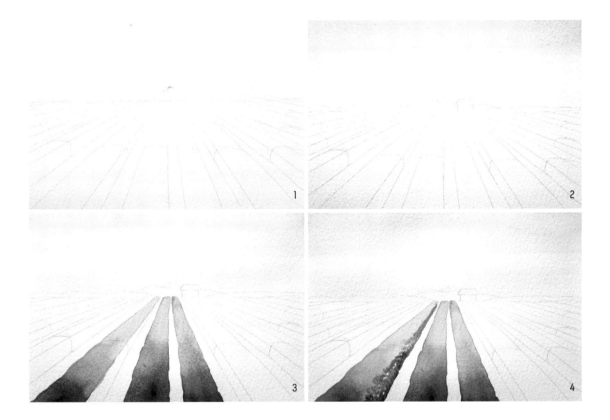

1. 1점 소실점 그림이므로 소실점을 잡고 스케치합니다.

 TIP· 부록으로 제공되는 스케치 도안을 참고해 그리면 더욱 쉽게 그릴 수 있습니다.

2. 하늘 윗부분에 12호 붓으로 하늘색을 칠한 다음 물로 하늘색을 풀면서 그러데이션 해 주세요.

3. 8호 붓으로 라벤더 밭을 채색합니다. 앞부분은 선명하고 진하게 보이므로 보라색을 진하게 칠하고 뒤로 갈수록 물로 보라색을 풀면서 연하게 그러데이션합니다.

4. 라벤더 밭은 라벤더 여러 송이가 모이면서 입체감이 생깁니다. 옆면을 진한 보라색 으로 칠해 음영을 넣어 주세요. 이때 짧은 선을 연결해 채워 주세요. 옆면도 앞부분 은 진하게 칠하고 뒤로 갈수록 흐리게 채색합니다.

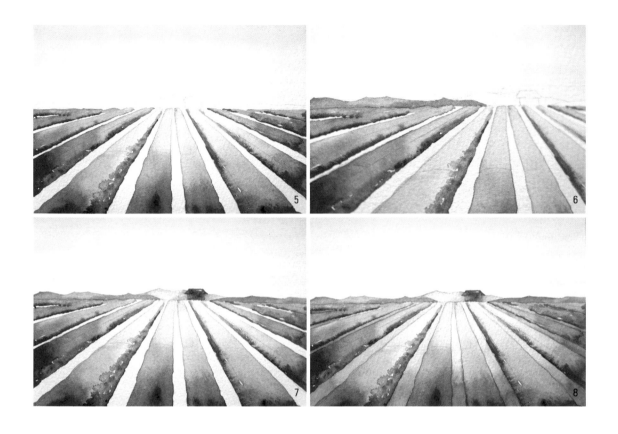

5. 입체감을 넣으며 라벤더 밭을 보라색으로 채워 주세요.

6. 2호 붓을 사용해 라벤더 밭 뒤쪽에 보이는 먼 산을 남색으로 흐리게 채색합니다.

7. 집과 나머지 산을 그려 주세요. 물로 농도를 조절해 가며 남색으로 넣어 줍니다.

8. 바닥을 흙색으로 칠해 주세요. 바닥도 앞부분은 진한 갈색으로 칠하고 뒷부분은 물로 그러데이션해 옅게 채색합니다.

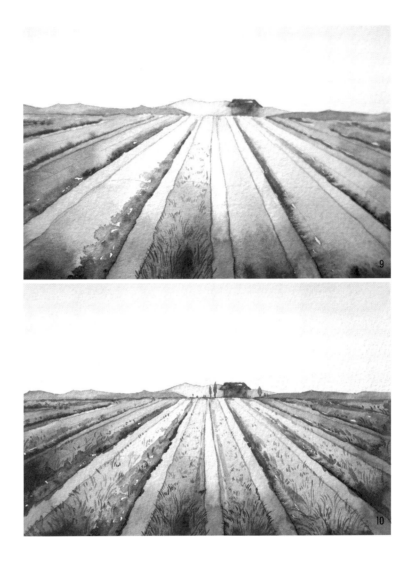

9. 라벤더 밭에 결을 넣어 주세요. 00호 붓에 물의 양을 줄여 보라색으로 라벤더를, 초록색으로 줄기와 잎을 표현합니다.

10. 앞부분은 붓 터치를 길게, 뒷부분은 짧은 선으로 그려 주세요. 멀리 보이는 집 옆에 보라색으로 나무를 채색하면 라벤더 밭 완성.

길게 뻗은 길

탁 트인 푸른 하늘 아래 시원하게 쭉 뻗은 길을 보면
'어디로 연결되는 길일까? 떠나고 싶다!'라는 생각과 함께
여행에 대한 설렘으로 마음이 두근거립니다.

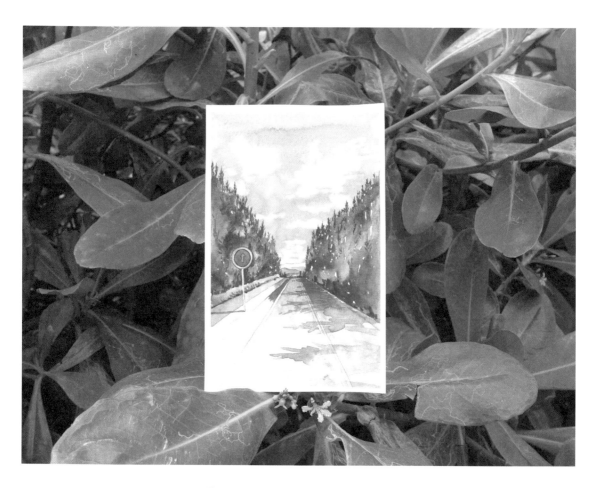

✏ 붓 00호, 2호, 12호　🔲 종이 스트라스모어
🔔 물감 ●●●●●●●●●●●●●

POINT·1개의 소실점을 그린 다음 소실점으로 연결되는 선을 그려 주면 구도를 쉽게 잡을 수 있어요.
1점 소실점 그림에서 소실점의 위치를 높게 잡으면 위쪽에서 바라보는 모습으로 보이고 소실점의 위치
를 낮게 잡으면 아래쪽에서 바라보는 모습으로 보입니다.

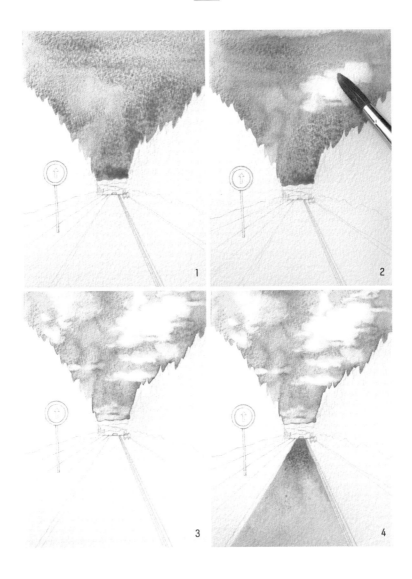

1. 12호 붓을 사용해 하늘을 푸른색 계열로 채색합니다.

2. 깨끗한 붓에 물을 살짝 묻혀 칠을 닦아 내면 하얀 구름을 표현할 수 있어요. 닦아 낸 다음 붓을 씻고 다시 닦아 내는 것을 반복해야 깨끗한 구름을 만들 수 있습니다.

3. 다양한 크기의 붓을 사용해 여러 가지 모양의 구름을 만들어 주세요.

4. 12호 붓을 사용해 회색으로 도로를 채색합니다. 멀리 갈수록 진하게 칠해 주세요. 맑은 날은 도로에 하늘이 비치기도 하니 도로에 하늘색도 조금씩 넣어 줍니다.

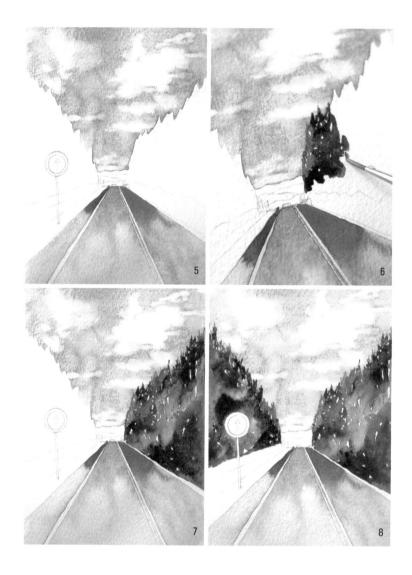

5. 양옆의 길도 같은 방법으로 채색합니다.

6. 2호 붓에 다양한 초록색을 묻혀 가며 나무를 채색합니다. 하늘과 맞
닿는 부분은 하늘색 위로 색을 얹어 잎을 그려 주세요. 나무의 빛깔
이 더 진하기 때문에 하늘색 위에 그려도 괜찮습니다. 자연스럽게 색
이 섞이면 더 깔끔해 보입니다.

 TIP · 44쪽 '나무'를 참고해 다양한 초록색으로 나무를 그립니다.

7. 다양한 크기의 붓 터치로 오른쪽 나무를 완성합니다.

8. 왼쪽 나무도 같은 방법으로 채워 주세요.

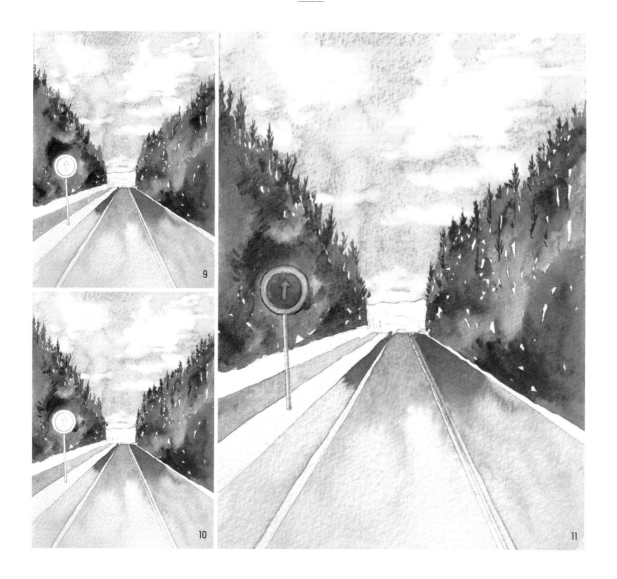

9. 길에 있는 풀밭을 진한 연두색으로 칠해 줍니다.

10. 00호 붓으로 뾰족한 나뭇잎을 중간중간 그려 주세요. 물을 적게 섞고 붓을 수직으로
세워서 그립니다.

11. 2호로 붓을 바꾼 뒤 진한 노란색과 빨간색으로 중앙선과 표지판을 채색합니다.

12. 황토색으로 흙길을 채우고 왼쪽 나무와 풀밭을 진한 연두색으로 연결합니다.

13. 00호 붓에 다양한 초록색을 묻혀 멀리 보이는 산과 작은 나무를 그려 주세요. 먼 풍경이기 때문에 진하게 그리지 않아도 괜찮습니다.

14. 13번까지 그려서 완성해도 괜찮습니다. 시간을 표현하고자 할 때는
회색으로 그림자를 넣어 주세요. 빛이 오른쪽에서 온다는 가정을 하
고 그림자를 왼쪽으로 길게 넣어 주었습니다. 그림자로 공간감이 생
긴 길게 뻗은 길 완성.

유럽풍의 상점들

유럽의 다양한 도시를 여행하다 보면
동화 속에서 나온 듯한 아기자기한 건물을 볼 수 있어요.
예쁜 건물이 있는 거리를 그릴 때 많이 볼 수 있는 구도를
연습하며 유럽풍의 상점을 그려 봅니다.

✎ 붓 00호, 2호, 4호, 12호　🗒 종이 스트라스모어

🎨 물감 ●●●●●●●●●●●

POINT · 소실점이 양 옆에 있는 2점 소실점 그림을 그릴 거예요. 2점 소실점을 사용해 다채로운 풍경을 그리는 연습을 해 봅니다.

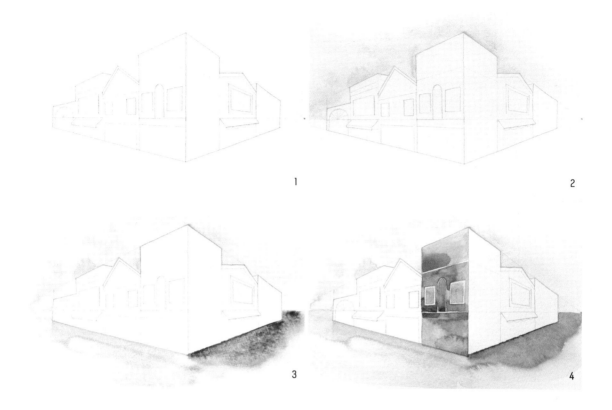

1

2

3

4

1. 수평선 양쪽에 점 두 개를 그린 다음 스케치를 시작합니다. 중심 건물에 수직선을 그리고 건물 양옆의 선들을 소실점으로 이어 주세요. 건물의 가로 테두리, 창문의 가로선, 문의 가로선을 모두 소실점으로 연결합니다. 세로선은 수직으로 그립니다.
 TIP· 부록으로 제공되는 스케치 도안을 참고해 그리면 더욱 쉽게 그릴 수 있습니다.

2. 12호 붓으로 하늘에 물을 바른 다음 하늘색으로 채색합니다. 건물 외곽과 맞닿는 부분을 물로 꼼꼼하게 칠해야 깔끔하게 채색할 수 있어요. 다른 부분과 맞닿는 면은 항상 집중해서 채색합니다.

3. 같은 붓을 사용해 바닥을 회색으로 칠해 주세요. 빛이 왼쪽에서 온다는 가정을 하고 오른쪽 바닥을 더 어둡게 채색합니다.

4. 2호와 4호 붓을 사용해 건물의 벽면을 채워 줍니다. 각각의 영역마다 다른 색으로 채색해 주세요.

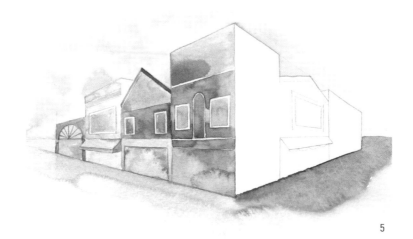

5

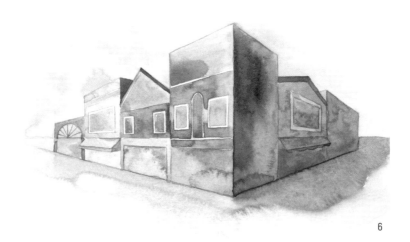

6

5. 빛을 받는 왼쪽 벽면을 밝은 톤으로 채색합니다.

6. 그늘이 지는 오른쪽 벽면은 진한 색으로 칠해 주세요.

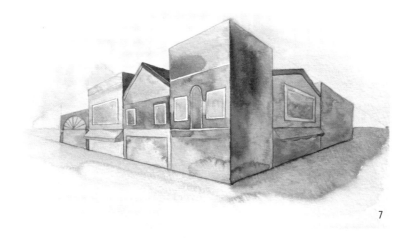

7

8

7. 창문과 창틀, 벽면과 문이 맞닿는 부분을 진한 색으로 채색합니다. 물을 적게 섞은 00호 붓을 사용해 진한 색으로 그려 주세요.

8. 나무와 덩굴, 벽돌과 돌바닥, 어닝과 간판 등을 그리면 유럽풍의 상점들 완성.

LANDSCAPE WATERCOLOR

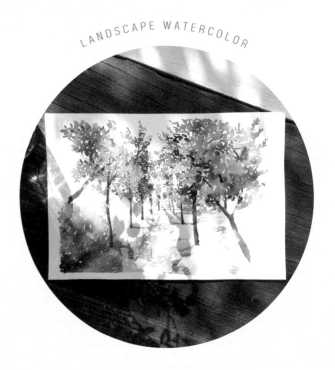

3

여행의 순간을 풍경화로 간직하기

3rd Class

여행지에서 마주한 순간을 그림으로 남겨 봅니다.

파리의 랜드 마크 에펠탑, 런던의 빅벤, 프라하의 야경을 담은 유럽 풍경과

햇살이 비치는 산책길, 파도치는 바다 등 자연 풍경을 차근차근 완성해 보세요.

다른 풍경화를 그릴 때에도 응용할 수 있는 요소가 많기 때문에

각 그림의 중요 포인트 기법을 익히면서 그립니다.

파리 에펠탑

로맨틱한 장소의 대명사, 바로 파리의 랜드 마크 에펠탑입니다.
파리에 다녀온 분들은 그때의 추억을 떠올리면서,
아직 다녀오지 못한 분들은 즐거운 여행을 상상하면서 그려 보아요.

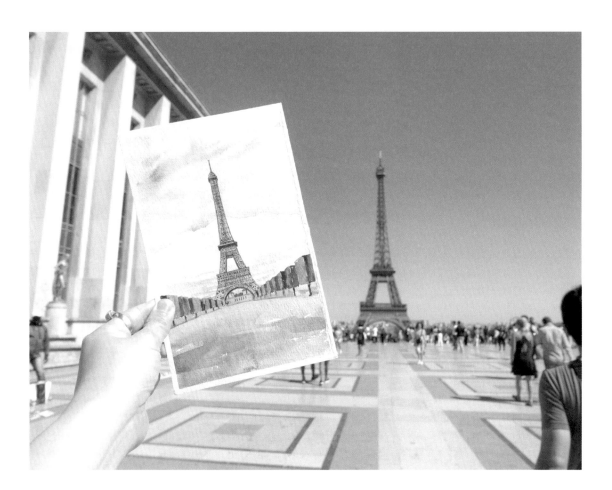

✏ **붓** 00호, 2호, 4호, 12호 ▯ **종이** 스트라스모어
🖌 **물감** ●●●●●●●●● ●●●

POINT · 에펠탑은 구조적으로 형태가 완벽하게 잡힌 건물이기 때문에 스케치할 때 모양을 잘 잡아 주는 것이 중요해요. 에펠탑 중심에 자를 대고 수직선을 그리고 좌우 너비를 연필로 표시하면서 그려 주세요. 에펠탑 안 구조물 모양은 X자로 그리면 됩니다.

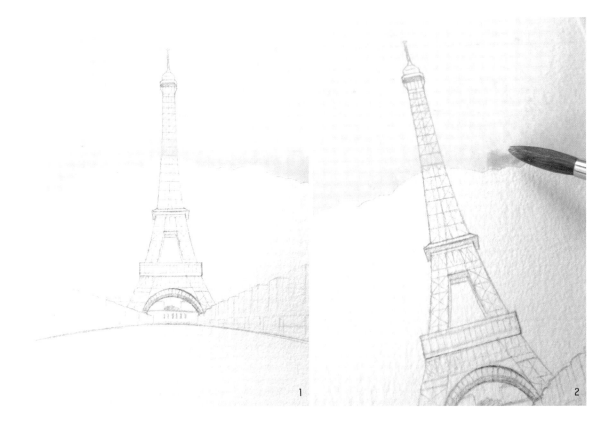

1. 12호 붓을 사용해 하늘색으로 하늘을 채색합니다. 구름과 맞닿는 부분까지 칠해 주세요. 하늘보다 에펠탑을 더 진하게 칠할 것이기 때문에 에펠탑 위에 하늘색을 얹어도 괜찮습니다.

2. 칠이 마르기 전에 4호 붓으로 구름과 맞닿는 부분을 진한 하늘색으로 찍어 구름에 선명함을 더합니다. 칠이 이미 말랐다면 다시 한 번 물을 바르고 채색합니다.

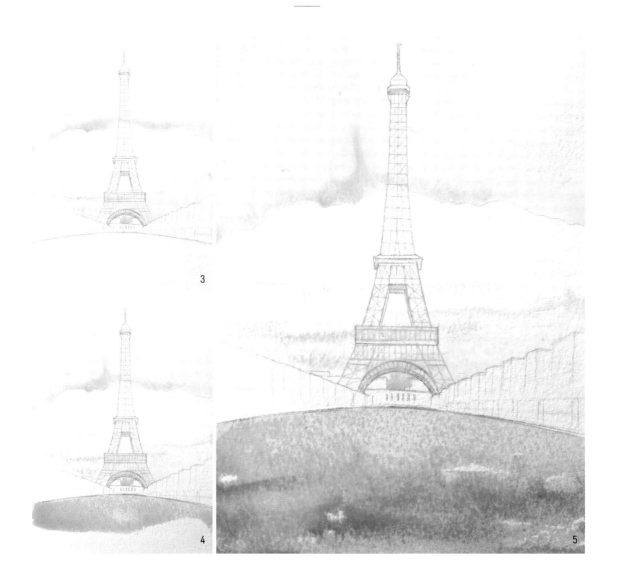

3. 같은 붓으로 하늘색과 회색을 섞어 가며 구름 아랫부분에 가로선을 그려 주세요. 구름 그림자를 표현했습니다. 하얀 구름은 종이 여백 그대로 비워 둡니다.

4. 12호 붓으로 바꾸고, 잔디밭 윗부분을 연두색으로 채색합니다.

5. 아래로 내려올수록 다양한 초록색을 섞어 가며 채색해 주세요. 한 가지 색만 사용하면 단조로워 보일 수 있습니다.

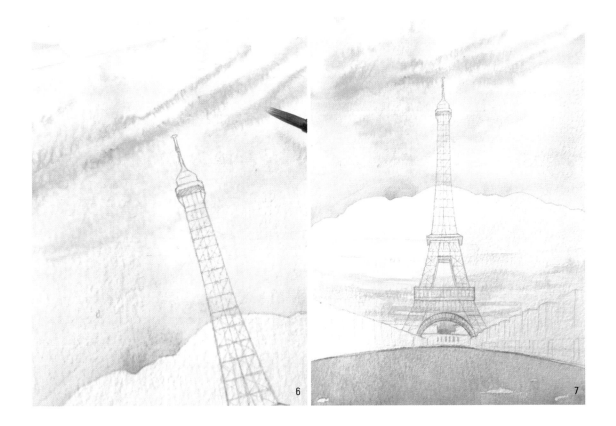

6. 하늘이 말랐다면 물을 살짝 바르고, 아직 마르지 않았다면 2호 붓으로 바로 그려 줍니다. 물을 조금 섞은 하늘색을 대각선으로 그려 흘러가는 구름을 표현합니다. 여러 사이즈의 붓으로, 다양한 농도로 그려 주세요.

7. 3번에서 그린 구름 그림자에 회색과 하늘색을 덧칠해 그려 주세요.

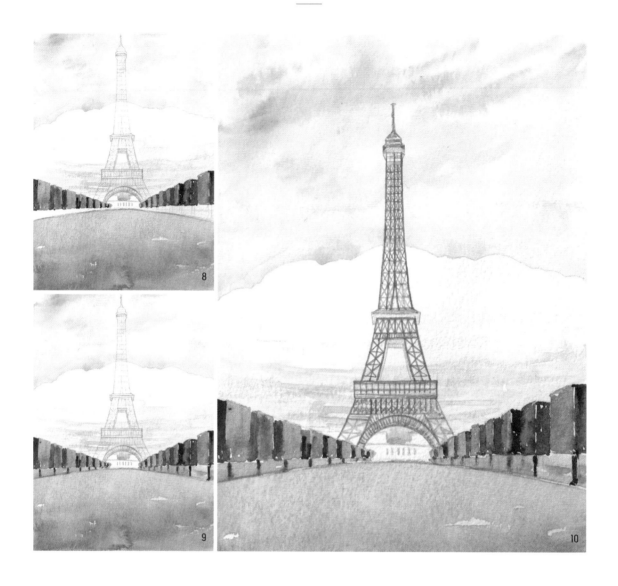

8. 2호 붓으로 에펠탑 양옆에 있는 나무를 채색합니다. 사각형으로 조경되어 있으므로 한 면은 연두색으로, 다른 한 면은 진한 초록색으로 칠해 주세요. 한 면이 마르기 전에 옆면을 채색하면 색이 번집니다. 한 면이 마르기 전에 옆면을 채색하고 싶다면 흰색 여백을 얇게 남겨 두고 채색하세요.

9. 나무 아랫부분을 초록색으로 채우고 나무 기둥을 그립니다.

10. 쉘 핑크와 옐로 오커를 섞은 다음 물을 조금 묻힌 00호 붓으로 에펠탑을 그립니다. 중간중간 색과 물의 농도를 다르게 하며 에펠탑 라인을 그려 주면 더 자연스러워 보입니다.

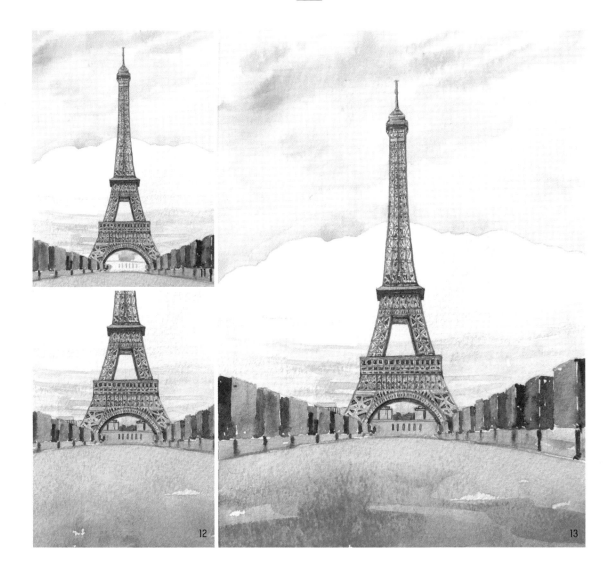

11. 같은 붓으로 갈색과 남색을 조금씩 섞으면서 에펠탑에 음영을 넣어 주세요. 같은 색으로 빈 공간도 채워 주는데, 이때 빈 공간을 채우지 않거나 띄엄띄엄 채워 주어도 좋습니다.

12. 쉘 핑크와 회색으로 에펠탑 아래 보이는 건물을 그려 주세요.

13. 12호 붓으로 잔디밭 중앙에 초록색을 넓게 넣어 주면 파리 에펠탑 완성.

비행기 안에서 바라본 하늘

비행기 안에서 바라보는 바깥 풍경은 오묘합니다. 하늘 위에서만 볼 수 있는 광경이기 때문일까요.
어느 시간, 어떤 날씨에 비행기를 타느냐에 따라 창문 밖 풍경도 달라집니다.
비행기 안에서 바라본 저녁 하늘을 그려 봅니다.
창문 프레임을 그려 비행기 안에 있는 듯한 느낌을 줍니다.

✏ 붓 00호, 2호, 12호　🗌 종이 스트라스모어　🔔 물감 ●●●●●●●●●

POINT · 하늘을 표현할 때는 하늘이 마르지 않은 상태에서 색을 섞어야 아름답습니다. 말라서 색이 번
지지 않으면 물을 한 번 더 바른 후 색을 찍어 주세요. 마르기 시작하는 단계라면 칠을 완전히 말린 다음
물을 한 번 더 바르고 색을 찍습니다.

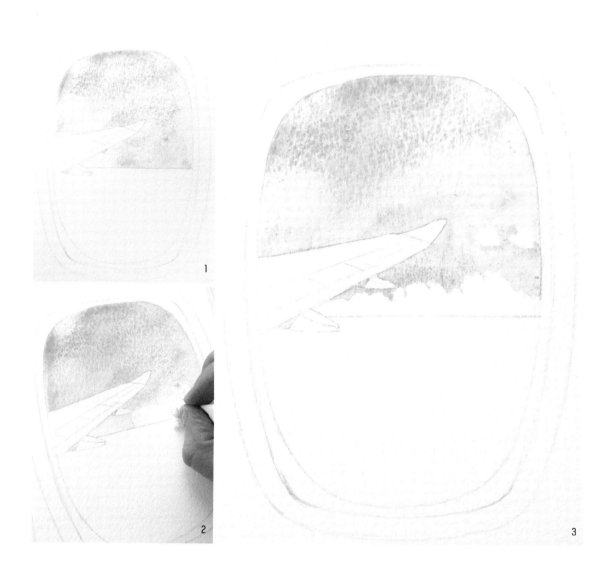

1. 12호 붓을 사용해 연보라색에서 푸른색으로 그러데이션하며 하늘을 채색합니다.

2. 하늘이 마르기 전 휴지를 구겨 구름을 표현하고자 하는 위치에 찍어 주세요. 휴지의 구김으로 인해 자연스럽게 구름이 표현됩니다.

3. 2호 붓을 사용해 닦아 낸 구름 윗부분을 진한 하늘색으로 칠해 주세요. 진하게 칠한 부분이 밝은 구름과 대비되어 구름이 더 또렷하게 보입니다.

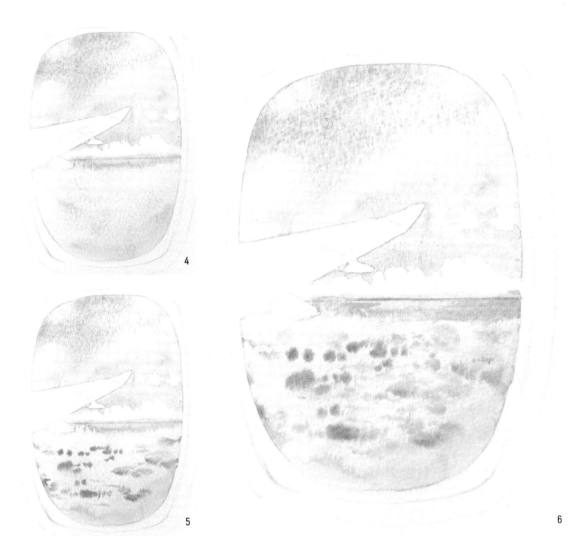

4. 12호 붓으로 낮게 깔린 구름을 채색합니다. 구름 위로 햇빛이 내려앉았기 때문에 노
 란색에서 푸른색으로 그러데이션해 표현합니다.

5. 칠이 마르기 전 2호 붓을 사용해 푸른색을 중간중간 찍어 몽글몽글한 구름 느낌을
 만들어 주세요. 물을 너무 많이 섞으면 넓게 번질 수 있으니 물을 적게 섞은 푸른색
 으로 찍어 주세요.

6. 낮게 깔린 구름 위로 노란색을 찍어 구름 위에 비치는 햇빛을 표현합니다. 뭉게구름
 과 노란 구름 사이에 보랏빛이 도는 푸른색 라인을 넣어 분리합니다.

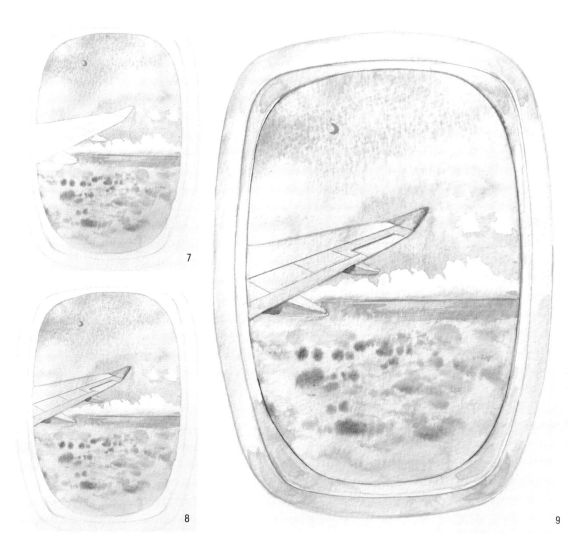

7. 물을 적게 섞은 00호 붓에 노란색을 묻혀 달을 그립니다.

8. 햇빛이 비치는 느낌을 살리기 위해 푸른색과 노란색을 섞어 비행기 날개를 칠해 주세요. 00호 붓으로 날개 부분의 디테일도 표현합니다.

9. 회색과 푸른색을 섞어 가며 비행기 창문을 그립니다. 00호 붓으로 창틀의 라인을 선명하게 그려 주세요. 비행기 안에서 바라본 하늘 완성.

먼 바다 전경

높은 곳에 서서 바다를 바라보면 하늘의 움직임과 파도의 흐름,
풀잎의 흔들림까지 모두 온전하게 느낄 수 있습니다.
먼 바다 전경을 완성하고 곁에 두어 마음이 답답해질 때마다 꺼내 보세요.
답답한 마음이 금세 상쾌해질 거예요.

✏ 붓 0호, 4호, 12호 📱 종이 스트라스모어

🎨 물감 ●●●●●●● ●●●

POINT · 요소가 많은 그림이기 때문에 순서와 영역을 확실히 나누어 그립니다. 번지지 않아야 하는 곳
을 그릴 때는 앞서 그린 부분이 완전히 마른 다음에 그립니다.

1. 12호 붓으로 하늘에 물을 칠하고 같은 붓으로 파란색을 중간중간 찍어 주세요. 파란색을 찍지 않은 부분은 하얀 구름으로 남기 때문에 원하는 위치에 색을 찍어 줍니다.

2. 물이 마르기 전까지는 물과 물감이 계속 번지므로 색을 더 칠해도 좋습니다.

3. 4호 붓을 사용해 하얀 구름 아랫부분을 회색으로 칠해 구름 그림자를 만들어 주세요. 회색이 넓게 번지면 구름이 어두워지므로 물을 적게 섞어 채색합니다.

4. 터콰이즈 블루, 혹은 하늘색에 연두색을 살짝 섞어 바다를 채색합니다. 파도 부분은
 종이 여백 그대로 하얗게 비워 두세요. 바다를 채색하기 전, 파도를 표현할 부분에
 마스킹 액을 칠해도 좋습니다. 마스킹 액은 가장 마지막 과정에서 러버 클리너로 문
 질러 벗겨 냅니다.

5. 모래는 황토색에 쉘 핑크를 섞어 칠하고 바다는 터콰이즈 블루, 혹은 하늘색에 연두
 색을 살짝 섞어 칠합니다. 바닷물이 드나드는 모래사장은 모래를 칠하는 색과 바다
 를 칠하는 색을 섞어 채색해 주세요.

6. 모래사장 중 바닷물에 젖은 부분은 갈색으로 채색하고 나머지 모래사장은 황토색에
 쉘 핑크를 섞어 칠해 줍니다.

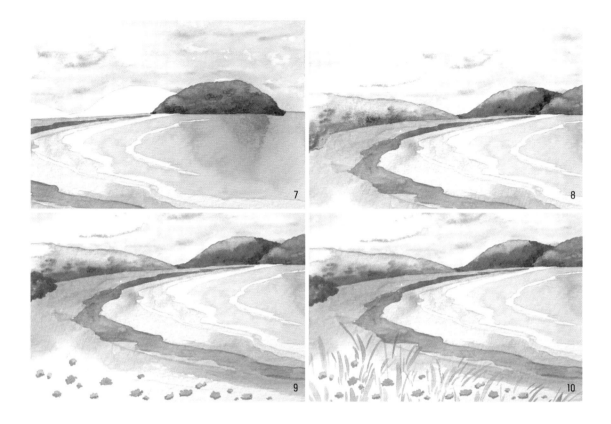

7. 4호 붓을 사용해 다양한 초록색을 섞어 바다 뒤쪽 산을 채색합니다. 산의 윗부분은 밝은 초록색으로, 아랫부분은 진한 초록색으로 채색해 주세요.

8. 7번에서 채색한 산이 마르면 나머지 산도 같은 방법으로 칠합니다.

9. 그림 앞쪽 들판에 노란 들꽃을 0호 붓으로 그려 주세요. 물을 많이 섞은 밝은 노란색을 군데군데 찍은 다음 꽃의 오른쪽 아랫부분에 물을 적게 섞은 진한 노란색으로 음영을 줍니다.

10. 연두색으로 풀을 그려 주세요.

11. 진한 초록색으로 빈 부분을 채우며 음영을 만듭니다.

12. 모래사장과 자연스럽게 연결되도록 풀 윗부분에 꽃과 풀을 더 그려
주세요.

13. 0호 세필로 하얀 파도 주변에 파란색으로 음영을 넣어 주세요. 나머지 파도도 외곽에 진한 색을 넣어 입체감을 살려 줍니다. 산 아래에도 진한 초록색으로 음영을 넣어 주세요.

14. 들판에 갈색 울타리를 그리면 먼 바다 전경 완성.

햇빛 받은 물결

햇살이 강한 날 수영장이나 맑은 바닷가에서 물속을 바라보면
물 위로 햇빛이 반사되어 물결이 반짝이는 것을 볼 수 있어요.
물 속에서 반짝이며 일렁이는 햇빛은 신비롭습니다.
많은 장면에 응용할 수 있는 햇빛 받은 물결을 그려 봅니다.

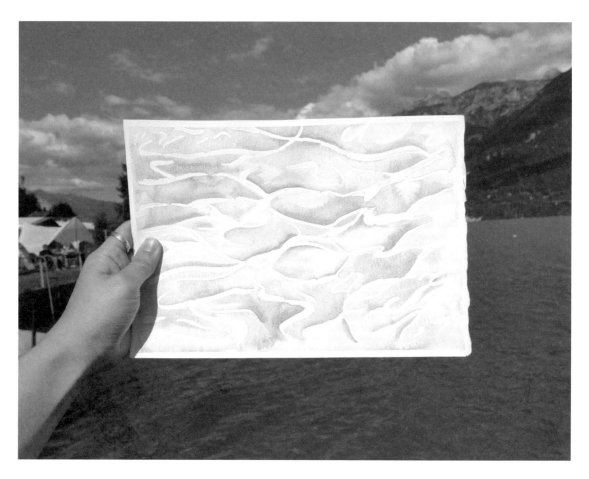

✏️ 붓 4호　📱 종이 샌더스 버킹포드　🎨 물감 ●●●●●

POINT · 마스킹 펜으로 그리고 오랫동안 벗겨 내지 않으면 마스킹 액이 종이에 붙어 잘 벗겨지지 않을
수 있습니다. 너무 늦게 벗겨 내지 않도록 주의하세요.

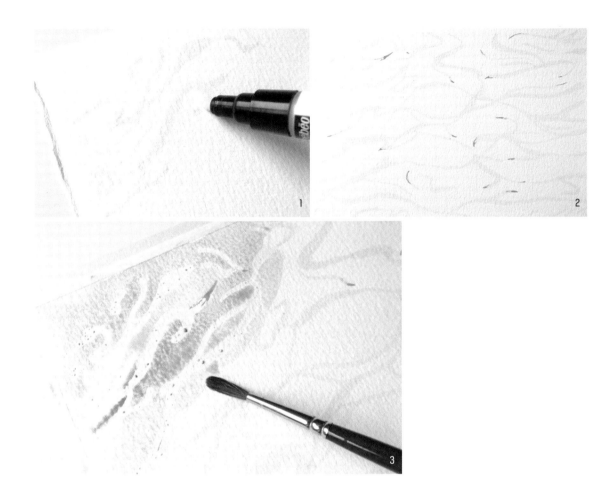

1. 마스킹 펜으로 빛이 반사되어 반짝이는 물결 부분을 그려 주세요. 마스킹 액을 붓에 찍어 그려도 좋습니다. 책에서는 2mm 굵기의 마스킹 펜으로 그렸습니다.

2. 다른 브랜드의 마스킹 펜을 사용해 뾰족한 부분을 추가로 그렸습니다. 추가로 그린 부분은 진한 파란색으로 보입니다. 마스킹 액이 완전히 마를 때까지 기다려 주세요. 마스킹 액마다 색이 다른데, 벗겨 내면 종이가 나오기 때문에 괜찮습니다.

3. 마스킹 액이 모두 마르면 4호 붓을 사용해 종이를 파란색으로 칠합니다. 하늘색과 파란색을 섞어 가며, 물의 농도를 조절하며 다양한 푸른색으로 종이를 채워 주세요.

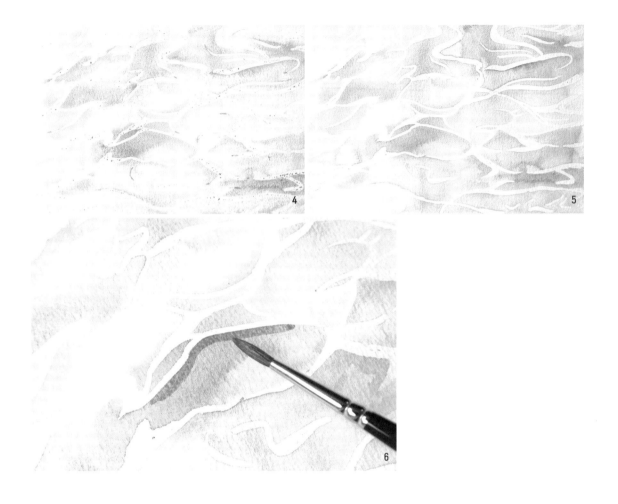

4. 마스킹 펜으로 그린 물결 라인의 테두리를 진하게 채색합니다. 마스킹 액을 벗겨 내
 면 물결과 물결 외곽이 뚜렷하게 대비되어 입체적으로 보입니다.

5. 칠이 모두 마르면 지우개로 문지르거나 손으로 문질러서 마스킹 액을 벗겨 냅니다.

6. 반짝이는 물결을 표현하기 위해 하얀 물결 외곽을 파란색으로 채색해 주세요.

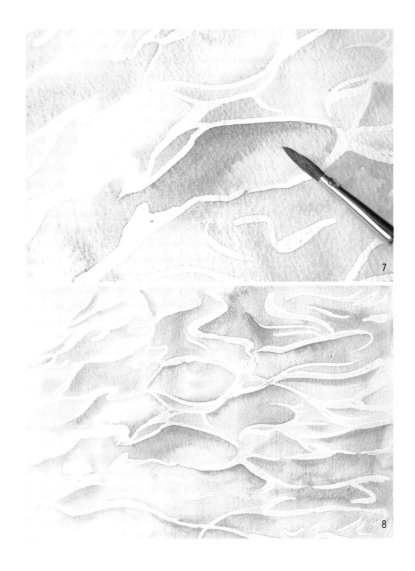

7. 파란색이 마르기 전에 물을 묻혀 색을 풀어 줍니다.

8. 전체적으로 물결 외곽을 파란색으로 칠하고 물로 풀어 주면 햇빛 받은 물결 완성.

파도치는 바다

파도치는 바다는 시각적, 청각적으로 마음을 시원하게 만들어 줍니다.

밀려드는 파도가 부서지며 흩날리는 바닷물과 거품이 청량감을 더하는 것 같아요.

파도를 그릴 때 가장 어려워하는 부분이 파도 거품일 것 같습니다.

색을 입히면서도 하얀 거품을 표현해야 하기 때문이죠. 파도치는 바다를 그려 보아요.

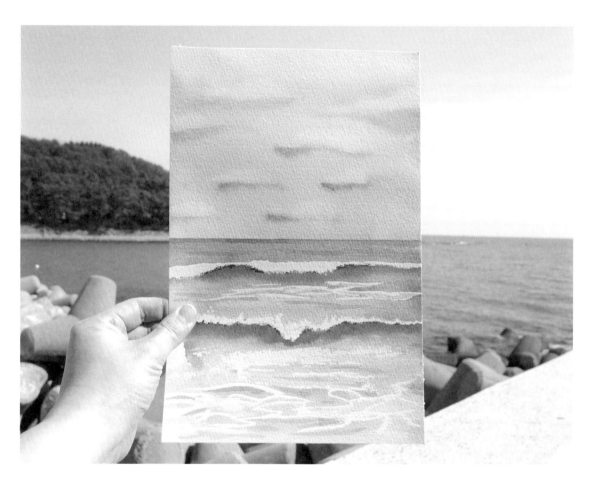

✏ **붓** 000호, 2호, 4호, 12호　🗒 **종이** 샌더스 워터포드 중목

🖍 **물감** ●● ●●●●●●●

POINT · 마스킹 액이나 마스킹 펜으로 작은 점을 많이 찍을수록 흩날리는 파도 거품을 풍성하게 표현할 수 있어요.

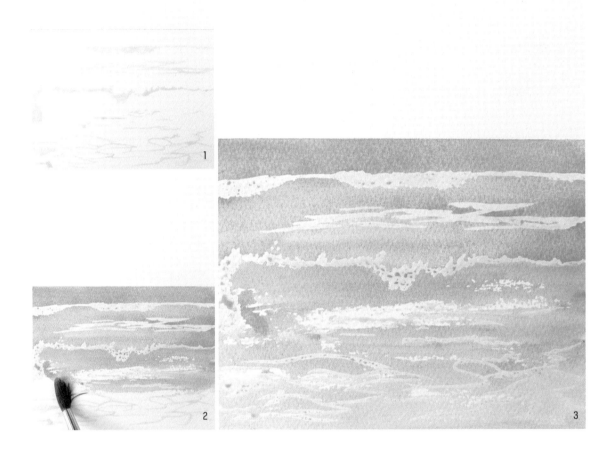

1. 마스킹 액이나 마스킹 펜으로 파도의 하얀 거품을 그려 주세요. 위에서부터 순서대로 앞쪽으로 밀려드는 파도, 부서지는 파도, 일렁이는 물결을 마스킹 액으로 그립니다.

2. 마스킹 액이 모두 마르면 12호 붓을 사용해 파란색으로 바다를 채색합니다. 물과 물 감을 풍성하게 써 선명한 바다를 그려 주세요. 아래로 내려올수록 물의 양을 줄이고 붓을 눕혀 그리면서 파도의 거친 질감을 표현합니다.

3. 종이의 요철로 붓을 눕혀 그린 부분에는 물감이 묻지 않은 곳도 생깁니다. 이러한 부분이 파도의 반짝이는 느낌을 나타냅니다.

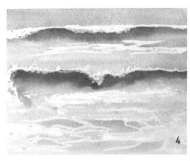

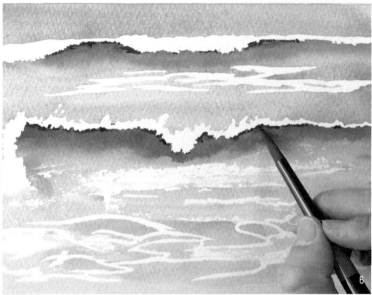

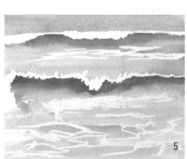

4. 칠이 마르면 마스킹 액으로 그린 곳 바로 아랫부분을 짙은 파란색으로 칠합니다. 위에서 아래로 내려올수록 물로 색을 조금씩 풀어 그러데이션해 주세요. 물과 물감의 양을 넉넉하게 사용해 4호 붓으로 그립니다.

5. 물감이 마르면 마스킹 액으로 칠한 부분을 러버 클리너로 문질러 벗겨 냅니다. 하얗게 벗겨지면서 파도 거품이 보입니다.

6. 입체감을 살리기 위해 하얀 거품의 바로 아랫부분을 2호 붓을 사용해 짙은 남색으로 드문드문 칠해 줍니다.

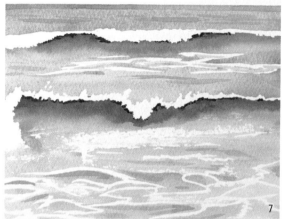
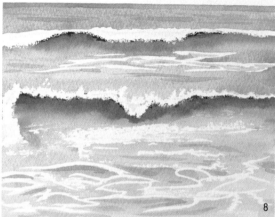

7. 수평선과 바다 중간중간에 가로선을 그려 물결을 표현합니다. 2호 붓으로 다양한 파란색을 섞어 가며 그려 주세요.

8. 흰색 물감을 새로 짠 다음 000호 붓에 물을 아주 조금 섞어 하얀 거품을 더 만들어 주세요. 물을 많이 섞어 그리면 파도 위에 하얀색이 입혀지지 않습니다. 하얀 파도 위에도 옅은 하늘색을 입혀 음영을 넣어 주세요.

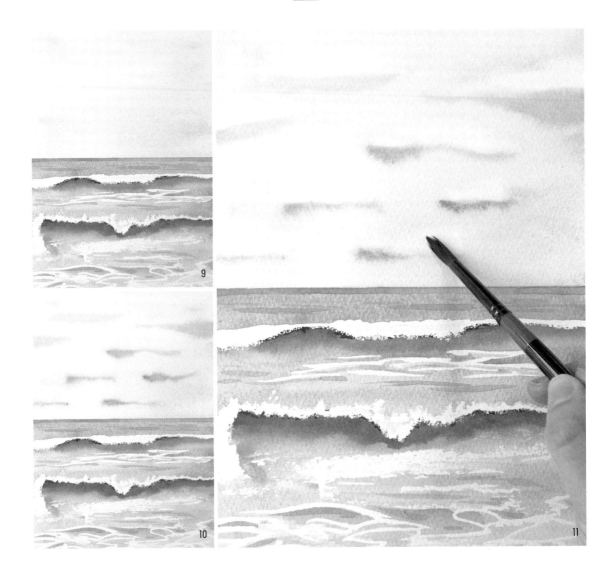

9. 물과 하늘색 물감을 넉넉하게 사용해 12호 붓으로 하늘을 채색합니다.

10. 하늘이 마르기 전에 4호 붓에 물을 조금 섞은 회색을 묻혀 구름을 그려 주세요. 물
 을 많이 섞으면 구름이 퍼져 하늘이 어두워 보입니다.

11. 종이가 마르기 전 깨끗한 붓에 물을 살짝 묻혀 구름 윗부분을 밝게 닦아 냅니다. 입
 체적인 구름을 만들 수 있어요.

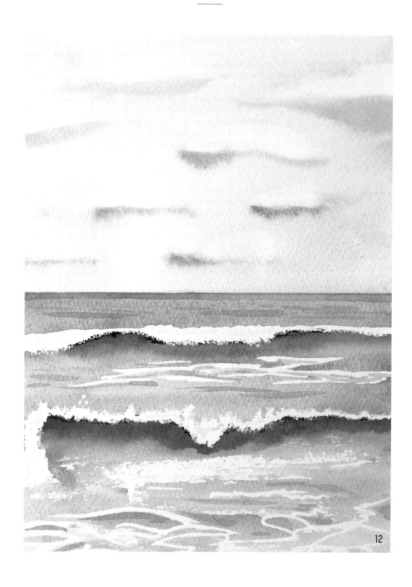

12. 파도치는 바다 완성.

런던 빅벤

수채화로 풍경을 나타내는 방법은 다양합니다.
그중 하나가 마치 안개 속에 있는 것처럼 몽환적으로 표현하는 방법이에요.
몽환적인 느낌은 흐릿하게 그려진 그림에서 느낄 수 있습니다.
번지기 기법으로 그려 주면 신비로운 이미지를 완성할 수 있습니다.

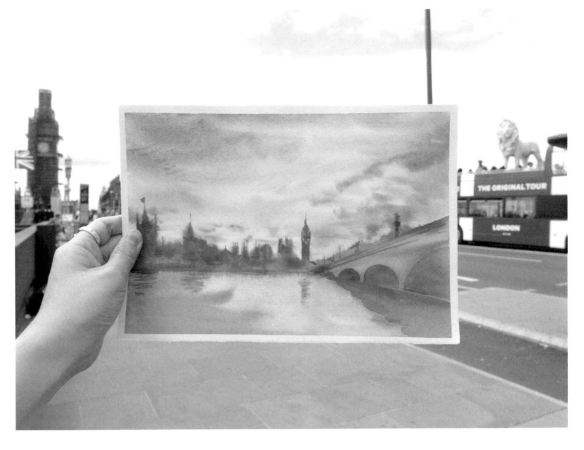

✏ **붓** 000호, 0호, 4호, 12호, 18호　🗋 **종이** 샌더스 워터포드 세목

🎨 **물감** ●●●●●●●●●

POINT· 종이 위에 물을 많이 바르면 물감이 넓게 번집니다. 예상했던 범위를 넘어 물감이 번지면 준
비한 휴지로 살짝 닦아 내세요. 물이 마르기 시작하면 물감이 제대로 번지지 않으니 물을 완전히 말린
다음 다시 한 번 물을 바르고 그림을 그립니다. 물을 많이 사용하는 작품이기 때문에 종이를 마스킹 테
이프로 고정하거나 스트레치 작업을 하고 그립니다.

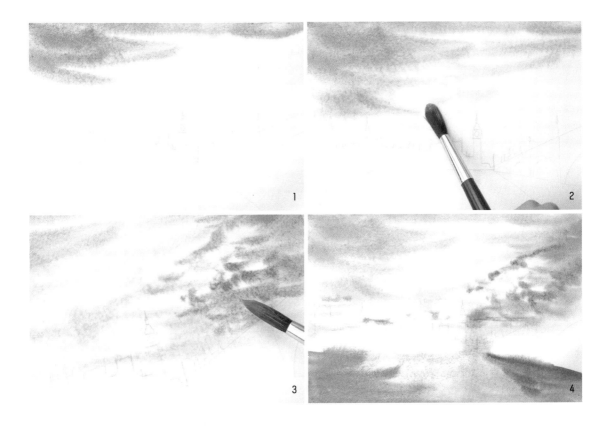

1. 18호 붓으로 종이 전체에 물을 칠합니다. 금방 마르지 않을 정도로 칠해 주세요. 12호 붓을 사용해 연보라색으로 하늘 윗부분을 채색합니다. 종이에 물을 칠했기 때문에 물감에 물을 많이 섞지 않습니다.
 TIP • 번지기 기법을 주로 사용하는 작품이므로 스케치할 때 물체의 위치만 잡아 주어도 괜찮습니다.

2. 분홍색으로 하늘을 칠해 주세요.

3. 남색과 노란빛이 도는 주황색을 섞어 가며 하늘에 색을 입힙니다. 스케치 위로 채색합니다.

4. 푸른색으로 템스강을 칠합니다. 햇빛이 반사되는 부분은 노란빛이 도는 주황색으로 칠해 주세요.

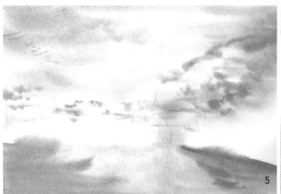
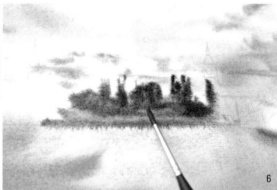

5. 물이 마르기 시작하면 완전히 마를 때까지 기다립니다. 완전히 마른 다음 다시 물을 칠하고 그 위에 회색과 남색을 섞어 구름을 그려 주세요. 물이 마르지 않았다면 바로 구름을 그립니다. 구름은 특히 물을 적게 섞어 채색해 주세요.

6. 무채색을 만든 뒤 물을 적게 섞은 0호 세필로 빅벤을 그립니다. 역광이기 때문에 무채색으로만 그려도 괜찮습니다.

7. 음영이 생기는 부분은 물의 양을 더 줄여 진한 무채색으로 그립니다. 빅벤을 모두 그려 주세요. 큰 붓을 사용하면 넓게 번지니 얇은 붓으로 그려 줍니다. 물에 비친 부분도 함께 채색합니다.

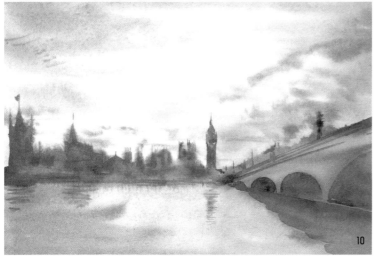

8. 물이 마르면서 색이 조금씩 밝아집니다.

9. 칠이 모두 마르면 000호 세필로 세밀한 곳을 부분적으로 그려 줍니다. 빅벤의 시계 탑과 다른 탑의 뾰족한 부분을 그립니다. 햇빛이 비치는 느낌을 살리기 위해 노란빛 이 도는 주황색도 얹어 주세요.

10. 4호 붓으로 다리의 디테일과 템스강에 비치는 다리를 그리면 런던 빅벤 완성.

길거리

가로등이나 전깃줄은 풍경화를 오밀조밀한 분위기로 만들어 주는 요소입니다.
가는 선은 그림을 부분 부분으로 나누어 복잡하면서도 섬세하게 만들지요.
그림을 재미있게 만들어 주는 표현을 배워 보아요.

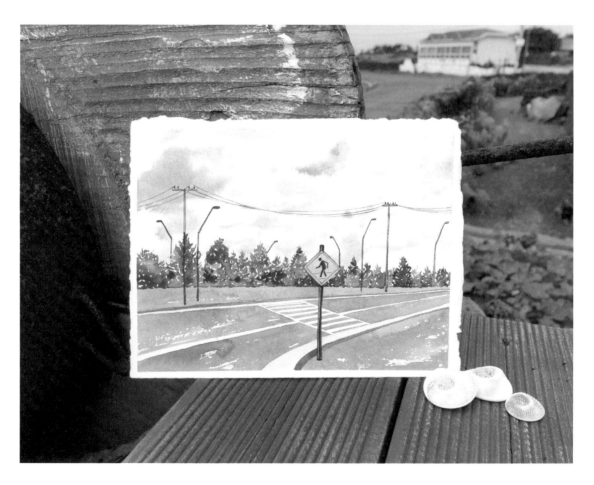

✏ **붓** 000호, 00호, 2호, 8호　🗔 **종이** 재키 세목
🗴 **물감** ●●●●●●●●●●●

POINT · 얇은 선은 00호 세필로 그려 주세요. 물감에 물을 조금 섞어 그려야 넓게 번지지 않습니다.

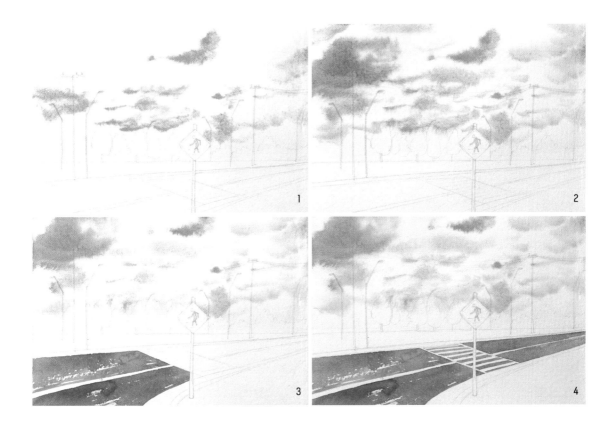

1. 하늘에 물을 바릅니다. 나무는 진한 색으로 칠할 것이기 때문에 나무 위에 물을 칠해도 괜찮습니다. 표지판에는 물이 닿지 않도록 주의하세요. 8호 붓을 사용해 물을 조금 섞은 하늘색으로 하늘을 부분 부분 찍어 주세요.

2. 물의 양을 줄인 짙은 회색을 찍어 하얀 구름의 그림자를 만들어 주세요.

3. 8호 붓에 진한 회색을 묻혀 아스팔트 도로를 칠해 줍니다. 부분적으로 붓을 눕히면서 채색해 아스팔트의 질감을 살립니다.

4. 횡단보도와 뒤쪽 도로도 같은 방법으로 칠해 주세요.

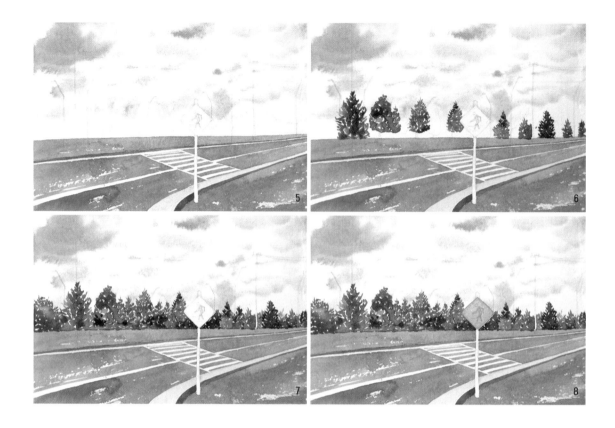

5. 거친 질감을 살리며 갈색과 붉은색, 밝은 회색으로 인도를 채색합니다.

6. 2호 붓으로 바꾼 다음 다양한 초록색으로 나무를 칠해 주세요.
 TIP · 44쪽 '나무'를 참고하면 수월하게 나뭇잎을 표현할 수 있습니다.

7. 앞서 채색한 나무가 마르면 뒤에 있는 나무도 칠합니다.

8. 물을 적게 섞은 노란색으로 표지판을 칠해 주세요.

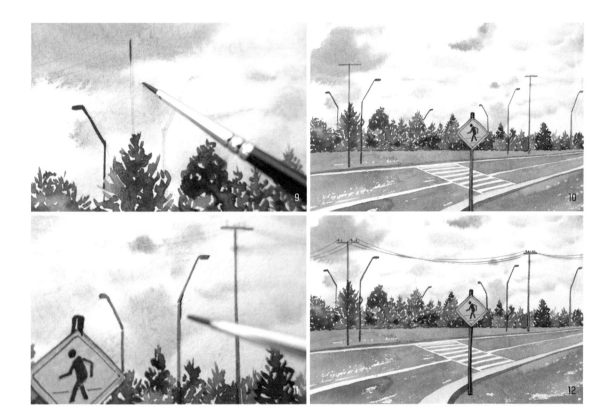

9. 00호로 붓을 바꿔 주세요. 물을 조금 섞은 무채색으로 가로등을 그립니다.

10. 가로등과 전봇대, 표지판을 같은 방법으로 그려 주세요.

11. 조금 더 진한 색으로 가로등과 전봇대, 표지판의 오른쪽을 칠해 입체감을 살립니다.

12. 000호 붓에 물을 조금 섞은 무채색을 묻혀 전깃줄을 그려 주세요. 연필을 잡는 것처럼 붓을 잡고 전깃줄을 그리는데 손이 너무 떨리면 펜으로 그려도 괜찮습니다. 길거리 완성.

햇살이 비치는 산책길

햇살 좋은 날, 나무가 많이 심어진 길을 걸으면
나뭇잎 사이사이로 내려오는 따뜻한 빛을 볼 수 있어요.
따뜻한 빛과 함께 일렁이는 그림자를 밟으며 걸으면 마음도 따뜻해집니다.
그림자는 공간감과 시간을 알려 주는 중요한 요소입니다. 그림자가 예쁜 산책길을 그려 보아요.

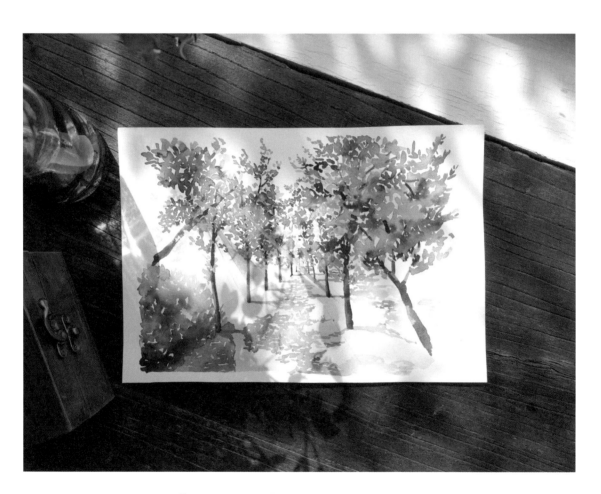

✏ **붓** 2호, 4호, 12호 　▭ **종이** 파브리아노 뉴아띠스띠꼬 세목
🍶 **물감** ●●●●●●●●●●●

POINT · 그림자는 프러시안 블루와 반다이크 브라운을 섞어 무채색으로 표현합니다. 검은색 물감으로 그리면 너무 까맣게 채색되어 이질적으로 보일 수 있어요. 나뭇잎은 초록색을 섞어 가면서 그릴 것이기 때문에 나뭇잎을 제외한 나머지 부분을 스케치하고 채색을 시작합니다.

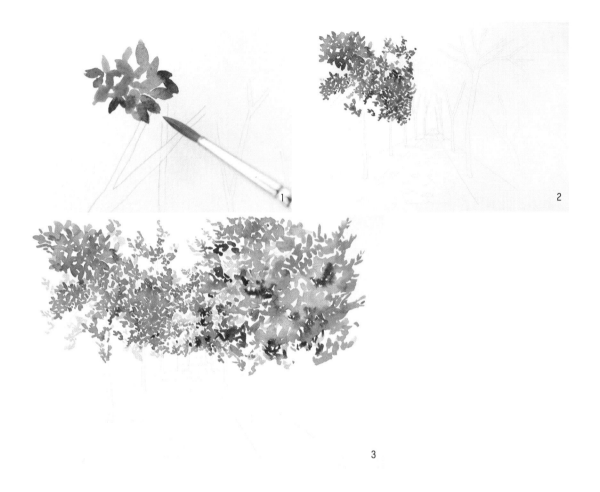

1. 4호 붓을 사용해 다양한 초록색으로 나뭇잎을 그려 주세요. 나뭇잎 사이에 하얀 여백을 남기면서 채색해 빛이 들어오는 공간을 만듭니다. 여백은 크게 남기지 않고 작게 쪼개어 남깁니다.
 TIP · 44쪽 '나무'를 참고하면 수월하게 나뭇잎을 표현할 수 있습니다.

2. 큰 잎과 작은 잎을 섞어 가면서 그려 주세요. 앞부분은 큰 잎으로 채우고 뒷부분은 작은 잎으로 채웁니다. 다양한 크기의 잎을 그리는 것이 어렵다면 2호 붓과 4호 붓을 번갈아 가며 사용하면 됩니다.

3. 오른쪽도 같은 방법으로 그립니다.

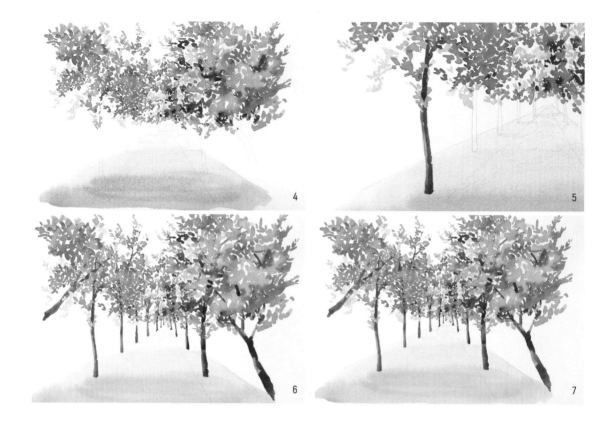

4. 물을 많이 섞은 12호 붓에 갈색을 묻혀 흙바닥을 채색해 주세요. 앞부분은 진하게 채색하고 뒤로 갈수록 물로 그러데이션해 밝게 그려 줍니다. 쉘 핑크를 섞으면 더욱 부드러운 갈색을 표현할 수 있습니다.

5. 2호 붓을 사용해 갈색으로 나무 기둥과 나뭇가지를 그립니다. 나무 기둥의 왼쪽은 밝은 갈색으로, 오른쪽은 진한 갈색으로 칠해 입체감을 더해 주세요.

6. 다른 나무의 기둥과 가지도 그립니다. 가지는 나뭇잎 위로 듬성듬성 그려 나뭇잎에 가려진 가지를 표현합니다.

7. 빈 부분에 다양한 초록색으로 나뭇잎을 더 그려 주세요.

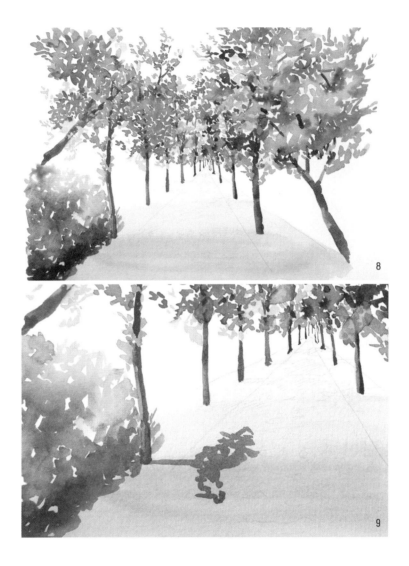

8. 왼쪽 앞부분에 수풀을 그립니다.

9. 무채색으로 나무 그림자를 그립니다. 빛이 왼쪽에서 온다는 가정을 하고 그림자를 오른쪽으로 그려 주세요. 나무 기둥 아래에서 시작해 나뭇잎을 그리는 방법과 같은 방법으로 색을 연결해 그림자를 채색합니다.

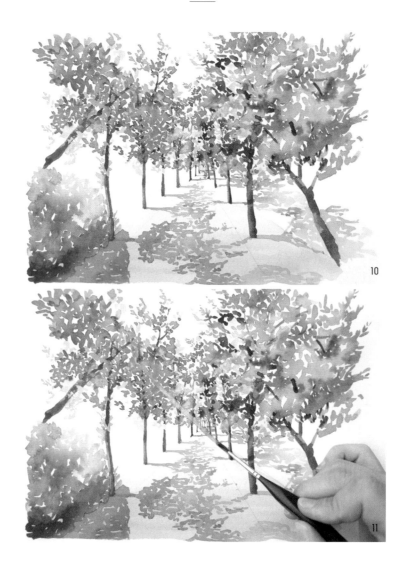

10. 다른 나무 그림자도 채색합니다.

11. 나뭇잎 가운데 부분을 물에 젖은 깨끗한 2호 붓으로 문질러 닦아 햇
 살을 표현합니다.

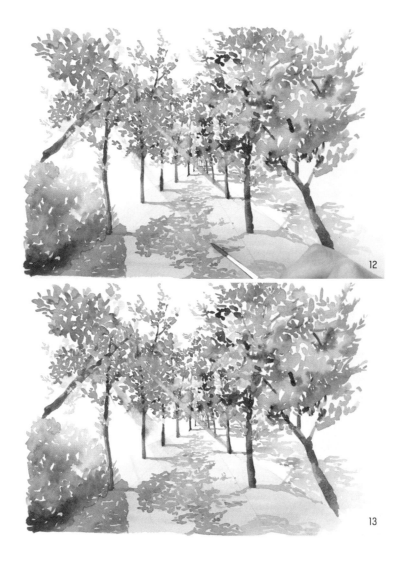

12. 옅은 노란색으로 아랫부분에 햇살을 길게 그려 주세요.

13. 다양한 크기의 붓에 물을 적당히 섞은 노란색을 묻혀 두꺼운 선과 얇은 선을 그리고 내려오는 햇살을 표현합니다. 햇살이 비치는 산책길 완성.

이서부 휴게소

사진을 찍을 때 강조하고 싶은 부분에 초점을 맞추고 사진을 찍으면
그곳만 선명하게 나타나고 주변은 흐릿하게 보입니다.
풍경화도 포인트 주고 싶은 곳을 선명하게 그리고,
주변은 흐릿하게 표현해 원하는 부분을 강조할 수 있어요.

✏ **붓** 00호, 0호, 2호, 4호, 12호, 18호　▣ **종이** 샌더스 워터포드 세목
🔔 **물감** ●●●●●●●●●●●●

POINT・종이에 바른 물이 마르기 시작하면 완전히 마를 때까지 기다렸다가 다시 물을 칠하고 그립니다.

1. 표지판에 초점을 맞춰 그릴 것이기 때문에 표지판을 제외한 모든 부분에 18호 붓으로 물을 칠합니다. 12호 붓에 물을 적게 섞은 하늘색을 묻혀 하늘을 가로로 채색하며 하얀 구름이 낀 모습을 표현해 주세요.

2. 종이가 젖은 상태에서 오른쪽 윗부분에 나무를 채색합니다. 다양한 초록색을 섞어 가며 두꺼운 나뭇잎을 그려 주세요. 종이가 젖었기 때문에 큰 붓으로 그리면 넓게 번집니다. 2호나 4호 붓으로 그려도 충분합니다.

3. 0호 붓에 진한 초록색을 묻혀 작은 잎을 그려 주세요.

4. 물이 마르기 시작하면 완전히 마를 때까지 기다렸다가 다시 한 번 물을 칠한 다음 0호 붓을 사용해 분홍색으로 꽃을 그립니다. 이때도 표지판에는 물을 칠하지 않습니다. 표지판 위를 지나는 분홍색 꽃은 선명하게 채색합니다.

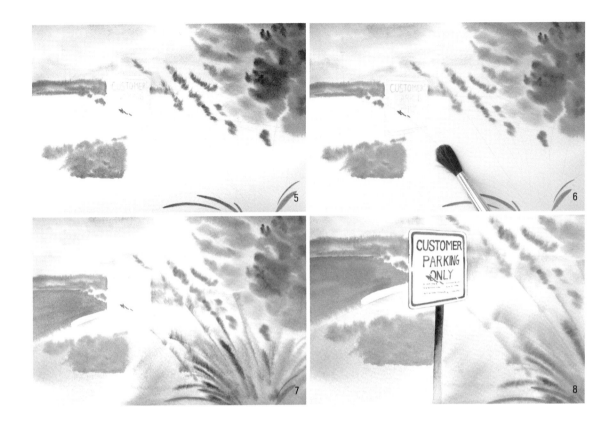

5. 2호 붓으로 초록색을 섞어 가며 들판을 채색합니다.

6. 물이 마르기 시작하면 완전히 마를 때까지 기다렸다가 12호 붓으로 물을 다시 칠합니다.

7. 0호 붓을 사용해 초록색으로 분홍색 꽃의 줄기를 채색하고 4호 붓을 사용해 회색으로 아스팔트 도로를, 황토색으로 흙바닥을 표현합니다. 종이에 물을 칠했기 때문에 물감에 물을 많이 섞지 않습니다.

8. 물이 모두 마르면 무채색으로 표지판을 그려 주세요. 물을 적게 섞은 00호 세필로 또렷하게 그립니다. 2호 붓으로 기둥까지 그려 주세요.

9. 0호 붓으로 분홍색 꽃을 덧그려 선명하게 표현합니다.

10. 2호 붓으로 흙바닥과 아스팔트 도로의 경계와 전봇대를 채색합니다.

11. 초록색과 분홍색으로 풀과 꽃을 풍성하게 그려 주세요.

12. 0호 붓으로 한 번 더 덧칠해 풍성하게 그려 주면 미서부 휴게소 완성.

프라하의 밤

반짝이는 빛이 더 아름답게 보이는 이유는 어둠이 있기 때문이겠죠.

야경 사진을 찍을 때마다 셔터를 이리저리 누르면서 그 반짝임을 담으려고 합니다.

하지만 렌즈에 빛이 번져 매번 엉뚱한 사진이 나옵니다.

수채화에서도 야경을 표현하는 것은 쉽지 않아요. 프라하의 밤을 그리면서 야경 표현을 연습합니다.

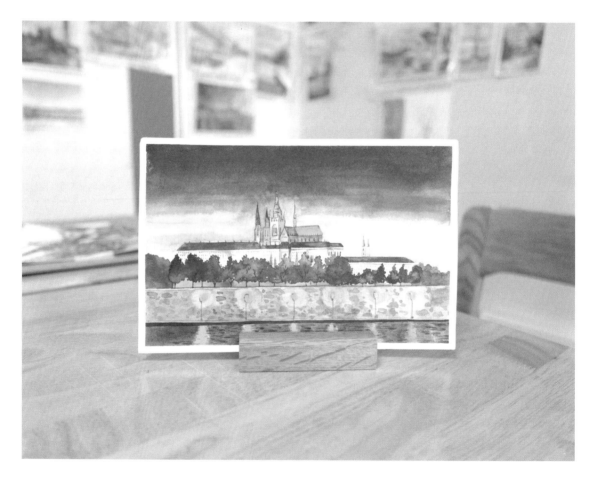

✏ **붓** 000호, 00호, 2호, 4호, 12호　🗆 **종이** 스트라스모어

🖌 **물감** ●●●●●●●●●●●

POINT · 빛을 밝게 표현하기 위해서는 어두운 부분을 더욱 진하게 칠해야 합니다. 물과 물감 많이 섞어야 진한 색을 만들 수 있어요.

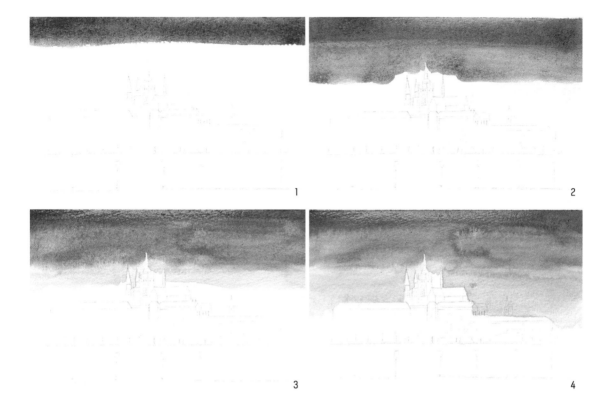

1

2

3

4

1. 12호 붓으로 진한 푸른색을 하늘 위에 칠합니다.

2. 건물의 테두리에 푸른색이 닿지 않도록 주의하며 하늘을 칠해 주세요. 하늘과 건물의 경계선을 잘 맞춰 그려야 깔끔한 그림을 완성할 수 있습니다.

3. 분홍색으로 그러데이션하면서 하늘의 아랫부분을 채색합니다. 건물과 만나는 부분에 요소가 많으므로 2호 붓으로 바꿔서 그려 주세요.

4. 4호 붓을 사용해 노란빛이 도는 주황색으로 그러데이션하면서 하늘과 지붕이 만나는 부분까지 칠해 주세요.

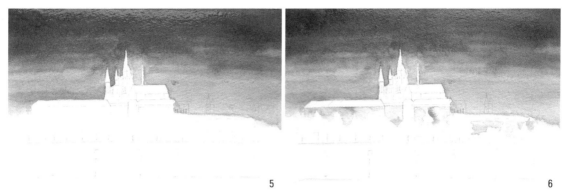

5 6

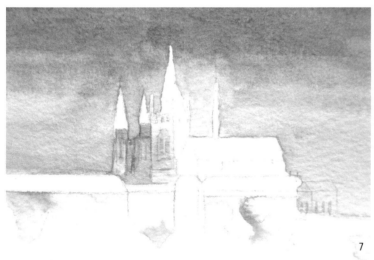

7

5. 칠이 완전히 마르면 1-4번 과정을 한 번 더 반복합니다. 이렇게 채색하면 어두운 밤
 을 표현할 수 있어요.

6. 4호 붓에 물을 넉넉하게 섞은 노란색과 주황색을 묻혀 건물 벽면을 채색합니다. 자
 연스러운 번짐으로 조명을 받은 벽면을 표현합니다.

7. 2호 붓으로 뾰족하게 올라온 건물의 벽면도 노란색과 주황색을 섞어 가며 채색해 주
 세요. 벽이 나누어져 있기 때문에 중간중간 갈색으로 채색해 벽을 분리합니다.

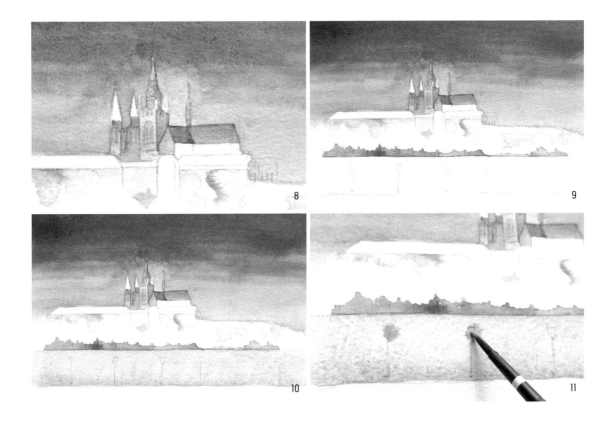

8. 지붕과 오른쪽 벽면도 같은 방법으로 채색해 주세요. 이어진 부분을 같은 색으로 채색하면 하나의 덩어리처럼 보이기 때문에 색을 계속 바꾸면서 칠합니다.

9. 2호 붓으로 나무 아래 벽면도 채색합니다. 나무로 음영이 지기 때문에 주황색을 많이 사용해서 칠해 주세요. 칠이 마르기 전에 중간중간 진한 주황색을 찍어 번짐을 만듭니다.

10. 4호 붓을 사용해 강가에 있는 벽을 노란색으로 채색합니다.

11. 칠이 마르기 전 2호 붓을 사용해 가로등 윗부분에 진한 노란색을 찍어 빛을 표현합니다. 진한 노란색에 물을 많이 섞으면 넓게 번질 수 있으니 물감을 많이 섞어 찍어 주세요.

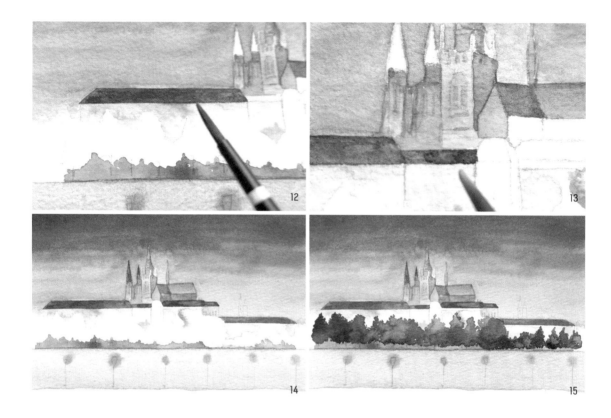

12. 같은 붓을 사용해 진한 남색으로 지붕을 채색합니다.

13. 지붕의 윗부분이 마르기 전에 주황색을 살짝 찍어 주면 조명이 반사되는 느낌을 살릴 수 있습니다.

14. 다른 지붕도 같은 방법으로 채색해 주세요.

15. 진한 남색으로 나무를 채색합니다. 진한 남색을 기본색으로 칠하되 칠이 마르기 전에 중간중간에 노란색과 주황색을 찍어 조명이 비치는 것을 표현합니다.

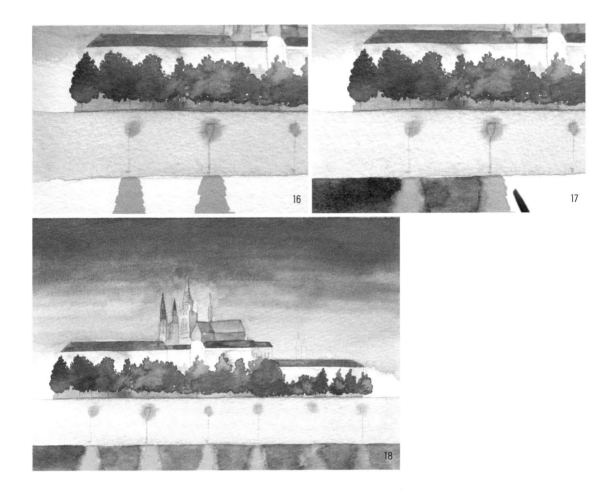

16. 노란색이 묻은 붓과 짙은 남색이 묻은 붓을 준비합니다. 가로등 아래에 노란색을 칠해 줍니다. 아래로 내려올수록 넓게 칠해 주세요.

17. 노란색이 마르기 전에 짙은 남색을 칠해 자연스러운 그러데이션을 만듭니다.

18. 가로등 아래를 한꺼번에 노란색으로 칠하지 않고 두 개의 가로등 아래를 노란색으로 칠하고 남색으로 그러데이션한 다음, 다시 한 개의 가로등 아래를 노란색으로 칠하고 그러데이션합니다. 강물을 위와 같은 방법으로 채색합니다.

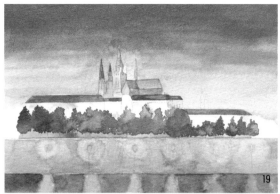

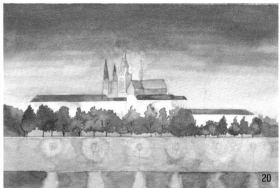

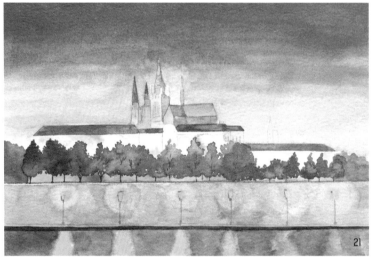

19. 4호 붓을 사용해 옅은 남색으로 강가에 있는 벽을 채색해 한 톤 어둡게 만듭니다. 가로등의 윗부분을 노란 색으로 문질러 빛이 번지는 것을 표현해 주세요.

20. 건물 양옆의 빈 부분을 수풀로 채웁니다. 나무 아랫부분에 기둥도 그려 주세요.

21. 짙은 남색으로 강가에 있는 벽 위아래에 선을 넣어 줍니다. 가로등 기둥도 흐릿하게 그려 주세요.

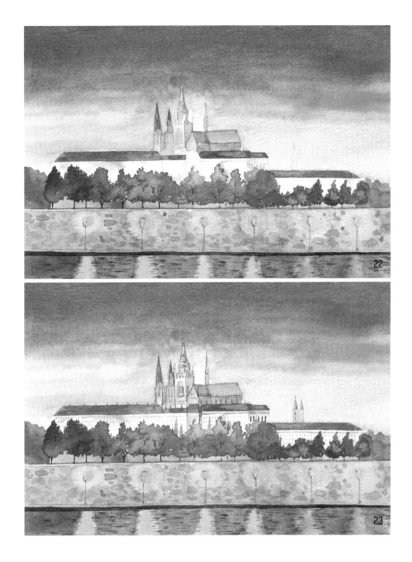

22. 주황색과 갈색을 섞은 다음 물을 많이 넣어 옅은 색을 만듭니다. 그
색으로 강가에 있는 벽에 벽돌 무늬를 그려 주세요. 00호 붓에 남색
물감을 묻혀 물결도 그려 줍니다.

23. 000호 붓으로 뾰족하게 올라온 건물의 창문과 벽의 디테일을 그려 주
고 빈 곳을 채색하면 프라하의 밤 완성.

알아 두면 좋은 Q&A

풍경 수채화 클래스를 진행할 때
수강생에게 많이 들었던 질문과 그 답변을 적어 두었습니다.
궁금한 점이 생길 때마다 펼쳐 보세요.

Q. 풍경 수채화를 위한 준비물을 어디에서 살 수 있는지 궁금해요.

A. 서울 지역의 큰 화방으로는 호미화방과 한가람 문구, 동대문 알파 등
이 있습니다. 대학교 부근에도 화방이 있으니 구매 시 참고하세요. 화
방을 방문하기 어렵다면 화방넷, 호미화방, 한가람 문구 등 온라인 화
방에서 준비물을 구매할 수 있습니다.

Q. 그림을 그리는 중 종이에 물감이 튀었습니다. 어떻게 지워야 하나요?

A. 물감이 튄 즉시 손에 깨끗한 물을 묻혀 물감을 살살 문질러 닦아 주면
어느 정도 색이 빠집니다. 마음이 급해 사용하던 붓으로 문지르면 오히
려 붓에 묻은 물감으로 종이가 더 지저분해질 수 있으니 주의하세요.

Q. 닦아 내기 기법으로도 색이 잘 빠지지 않아요.

A. 닦아 내기는 붓에 물을 묻혀 문질러 색을 닦아 내는 기법입니다. 너무
부드러운 붓으로 문지르면 붓에 힘이 없어 색이 잘 빠지지 않아요. 인
조모는 탄력이 좋기 때문에 인조모를 사용하면 수월하게 닦아 낼 수 있
습니다. 뻣뻣한 모가 특징인 '지우개 붓'을 구매하는 것도 방법입니다.

Q. 색을 섞어 사용하다 보면 팔레트가 지저분해지는데 매번 닦아야 하나요?

A. 조색을 하다 보면 팔레트에 짠 물감에 서로 다른 색이 섞입니다. 이
는 자연스러운 일이니 굳이 매번 닦지 않아도 괜찮습니다. 물감을 사
용할 때 색이 탁하다고 느껴지면 물이 묻은 깨끗한 붓으로 닦아 내면
됩니다.

Q. 팔레트에서 만든 색을 종이에 채색했는데, 예상했던 색으로 발색되지 않아요.

A. 예상했던 색이 아니라면 종이에 그린 즉시 깨끗한 붓으로 빠르게 닦아 냅니다. 바로 닦아 내면 색이 대부분 빠집니다. 이런 실수를 줄이기 위해서는 여분의 종이를 준비해 두고 그림을 그리기 전 먼저 발색해 보는 것이 좋아요.

Q. 그림에 얼룩이 많이 생겨요.

A. 채색하는 면적에 동일하게 물이 묻지 않으면 얼룩이 생깁니다. 어느 곳은 물이 많고 어느 곳은 물이 적으면, 물이 많은 곳은 천천히 마르고, 물이 적은 곳은 빠르게 마르면서 얼룩이 나타납니다. 또한 채색할 때 붓을 꾹 눌러서 그리면 얼룩이 많이 생깁니다. 붓을 가볍게 잡고 종이 위에 물을 동일하게 퍼지도록 한 다음 그림을 그리면 얼룩을 방지할 수 있어요.

Q. 조색으로 만든 색을 다 썼는데 똑같이 만들지 못하겠어요.

A. 수채화를 막 시작한 사람은 기존에 조색한 색과 똑같은 색을 만들어 내기가 어려울 수 있어요. 처음 조색할 때 많은 양을 만들어 놓는 것도 방법입니다. 조색 연습을 꾸준히 하다 보면 조색으로 만든 색을 보고 섞인 색을 유추할 수 있습니다.

LANDSCAPE WATERCOLOR

스케치 도안
appendix

책에 있는 모든 작품의 스케치 도안을 수록했습니다.
과정 사진을 보고 따라 그리기 어렵다면 스케치 도안을
참고해 그려 보세요. 그림을 그릴 종이 위에 먹지를 올리고,
먹지 위에 스케치 도안을 올려 따라 그리면
스케치를 쉽게 완성할 수 있어요.

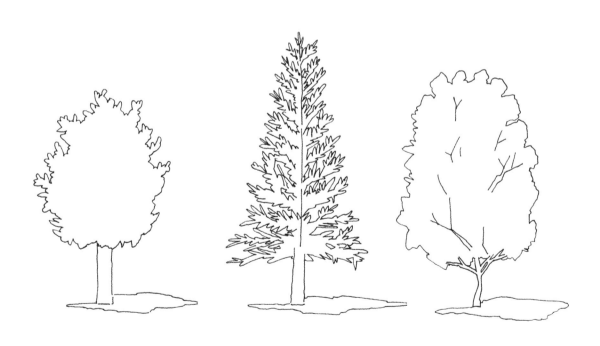

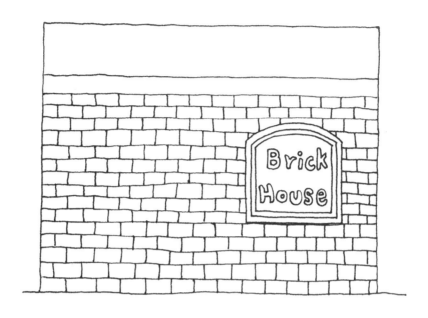

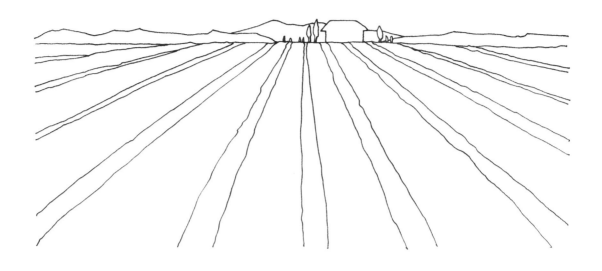

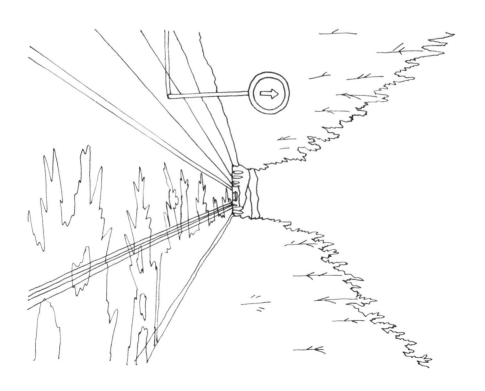

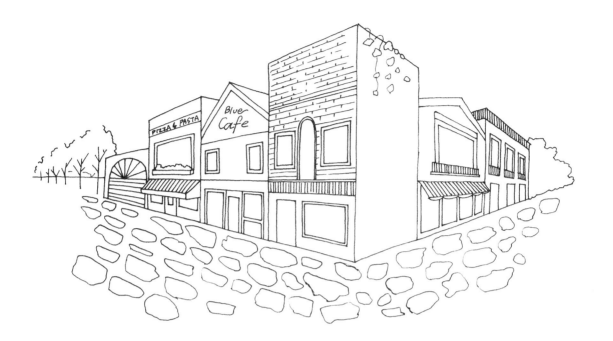

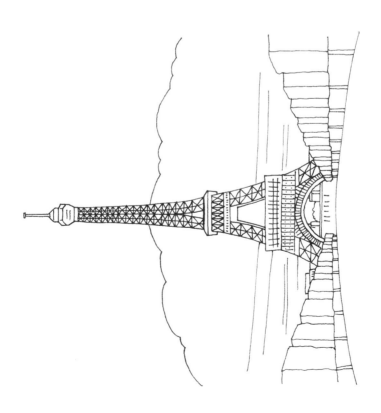